U0111014

大展好書　好書大展
品嘗好書　冠群可期

大展好書　好書大展
品嘗好書　冠群可期

棋藝學堂

7

棋童
圍棋教室

25—20級

金永貴　主編

品冠文化出版社

前　言

　　當前，廣大家長望子成龍心切，極為重視對孩子進行各類才藝培訓。作為國粹四藝（琴棋書畫）之一，圍棋以其**益智增慧、修身養德、廣交益友、融合社會**等正向功能而廣受推崇。

　　圍棋是中華民族幾千年來哲理智慧與思辨意識的結晶——作為全方位的「智慧體操」，圍棋對兒少的智力開發功效顯著；作為素質教育的優秀載體，圍棋對兒少的情商提升助益頗多。

　　透過系統學習圍棋知識，逐步瞭解棋文化的深厚內涵，孩子們的專注力、計算力、記憶力、判斷力、邏輯推理能力、獨立思考能力、應變能力、分析與解決問題能力、自主學習能力等大為進步；孩子們的自制力、意志力、定力、耐力、抗挫折能力、執行力、親和力、團隊合作力、處世交友能力等顯著提升……家長們的喜悅與成就感溢於言表。看到這些，我們圍棋教育工作者深感欣慰！

　　長期在一線從事兒少圍棋教學的「棋童」教研組，依據兒少的認知水準，遵循兒少學棋的客觀規律，剖析他們在學棋中遇到的各類現實問題，結合多年系統培訓的教學實踐與經驗，撰寫了《棋童圍棋教室》系列教材。

　　本套教材體系完整，層級分明，循序漸進，貼合實際，是一套切準需求、簡明適用、方便教學、親情互動、效能顯著的兒少圍棋培訓教材，為孩子們練就紮實的圍棋基本功，切實提高他們的綜合素質，提供了正規、系統的專業解決方案。

　　「棋童圍棋」連鎖項目致力於兒少圍棋的教育與推廣。希望本套書的出版，會對兒少圍棋培訓教材的建設作出有益的探索。

「棋童」教研組

給家長們的話

　　首先恭喜您的孩子進入圍棋殿堂，其次感謝您送孩子來「棋童」接受系統、正規的圍棋教育。這裡將記錄您孩子成長的每一步足跡，取得的每一份成績。

　　有些家長是初次接觸圍棋，感覺圍棋很神秘深奧，擔心孩子學不好；有的家長則擔心自己不懂圍棋，課後不能輔導孩子，等等。其實，家長不懂圍棋對孩子的學棋與進步沒有太大影響，即使是略懂圍棋的家長，由於沒有經過正規的訓練，反而會給孩子一些不正確的引導，妨礙孩子的進步。所以，家長只要和老師保持溝通，配合老師的工作，在家督促孩子完成圍棋作業就可以了。

　　如何幫助您的孩子學好圍棋呢？請家長們注意以下幾點。

　　1.孩子每次上圍棋課時，要遵守時間，按時上課，儘量不要缺課。讓孩子養成遵紀守時的好習慣。

　　2.剛開始學棋的孩子，還沒有真正面對競爭和適

應競爭。在和家長或小夥伴下棋時，贏了很高興，輸了就哭鬧，不能面對失敗，甚至不想學棋了。這時家長不要指責孩子，也不要遷就孩子，要熱情鼓勵，耐心引導，有意識逐步培養孩子承受挫折的能力，養成勝不驕、敗不餒、永不言棄的好習慣。

3.本書課後都有練習題，供孩子回家鞏固。由於孩子在這個階段專注力有差別，有的孩子可能會出現各種各樣的學習障礙。這時家長不要橫加指責，更不要認為孩子不適合學習圍棋。事實上，這恰恰暴露孩子在這方面的不足，孩子學習圍棋的意義已然顯現，我們的老師會及時跟進，幫助、引導孩子提升專注力，逐步增強孩子克服困難的信心與能力。

4.希望家長能與各班老師建立「微信」聯繫平臺，共同幫助、引導孩子增強信心，好好學習，天天向上，持續進步。

目　錄

小棋童朋友錄

　　各位小朋友，在本期的棋童生活裏，你會與很多朋友一起學棋、玩耍，共同分享圍棋的快樂。你結交了幾個好朋友呢？他們都有什麼優點？請建立你的「朋友錄」，並在你朋友的各項優點上打「√」。如果你參照對比，查缺補漏，就會從中汲取前進的動力，從而不斷進步。

序號	姓名	電話	優點																	
			安靜	懂禮貌	忍耐力	不怕困難	誠實	愛動腦筋	細心	注意力集中	講衛生	愛提問	自信	勝不驕；敗不餒	體貼父母	勤奮	愛勞動	不浪費	獨立能力	團隊合作
1																				
2																				
3																				
4																				
5																				
6																				
7																				
8																				
9																				
10																				

續表

序號	姓名	電話	優點																	
			安靜	懂禮貌	忍耐力	不怕困難	誠實	愛動腦筋	細心	注意力集中	講衛生	愛提問	自信	勝不驕；敗不餒	體貼父母	勤奮	愛勞動	不浪費	獨立能力	團隊合作
11																				
12																				
13																				
14																				
15																				
16																				
17																				
18																				
19																				
20																				
21																				
22																				
23																				
24																				
25																				
26																				
27																				
28																				
29																				
30																				
31																				
32																				
33																				
34																				

圍棋的基本規則

1. 圍棋是兩個人玩的遊戲。

2. 黑棋先下，白棋後下，雙方輪流下子。

3. 棋子要下在棋盤的交叉點上。

4. 棋子下在棋盤上就不能再移動。

5. 初學的小朋友以趣味為主，可以吃子的多少來決定勝負。

認識圍棋

1. 圍棋棋盤有19條橫線和19條豎號。

2. 橫線和豎號交叉的地方稱為「交叉點」，棋盤上共有361個交叉點。

3. 棋盤上共有9個小圓點，稱作「星」。

4. 中間的星又稱「天元」。

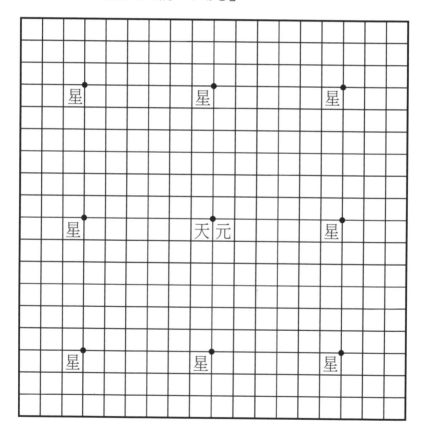

第1課 氣

學習日期	月 日
檢查	

　　緊挨著棋子，與棋子直線相連的交叉點稱為棋子的氣，也是棋子的出路。

圖1

標▲的點是黑棋的氣。

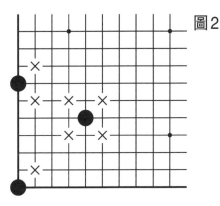

圖2

標×的點不是黑棋的氣。

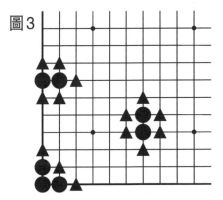

圖3

標▲的點是黑棋的氣。

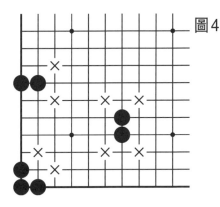

圖4

標×的點不是黑棋的氣。

練　習

　　把白棋的氣圍住（請用鉛筆畫出來），並將多少氣寫在括弧內。

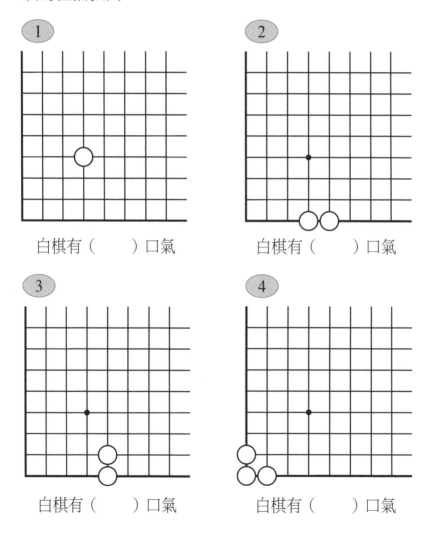

① 白棋有（　　　）口氣

② 白棋有（　　　）口氣

③ 白棋有（　　　）口氣

④ 白棋有（　　　）口氣

⑤

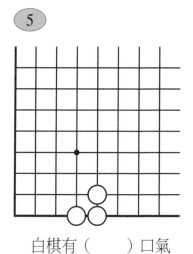

白棋有（　　　）口氣

⑥

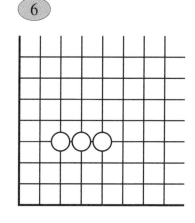

白棋有（　　　）口氣

課堂紀律：☆　　☆　　☆

棋道禮儀：☆　　☆　　☆

情緒控制：☆　　☆　　☆

作業習題：☆　　☆　　☆

本課小棋童表現：得2顆星以上者可得到1張貼紙獎勵。

☆──加油　　☆☆──很棒　　☆☆☆──非常棒

觀察力訓練

　　請小朋友們仔細觀察下面的圖形像什麼？△棋有幾口氣？

古代圍棋故事

堯造圍棋，教子丹朱

很久很久以前，中國有一位非常有本領的帝王叫堯。堯有一個兒子，因為他剛出生的時候頭髮、眼睛是紅的，全身紅彤彤的，所以起名叫丹朱，意思是「紅上加紅」。

這個紅孩子丹朱特別頑皮，到處惹事，也不好好學習。堯非常著急，心想怎麼樣讓小丹朱安靜下來呢？堯想了很久，終於想出了一個好辦法。堯在木板上畫上很多的直線和分隔號，用黑石子和白石子玩打仗的遊戲。

小丹朱一下子就喜歡上了這個遊戲，天天和小夥伴一起玩，慢慢地，小丹朱不再到處惹事了，他和小夥伴們都變得既聰明又有禮貌。這個遊戲就是後來我們經常下的圍棋，丹朱後來把這個遊戲變得更加好玩。

這個故事告訴我們：圍棋是堯發明的，丹朱發揚光大了圍棋遊戲。

小檔案

堯：上古時期「五帝」之一。「堯造圍棋，教子丹朱」這個故事記載於晉朝人張華寫的《博物志》中。這本書還提到，堯的繼任者舜，也覺得兒子商均不夠聰明，仿效堯用圍棋來教化兒子。現代考古發現，出土的各個歷史時期的圍棋盤路數並不一樣，從9路、11路、13路、17路直到現在的19路，有一個發展過程。這充分說明，圍棋是中國人長期智慧與知識的結晶。

棋道禮儀　　靜　坐

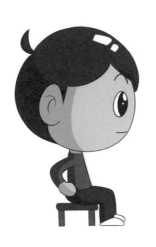

1. 端正地坐在位子上，雙手扶腰輕輕揉，幫助腰背放鬆、挺直。

2. 保持端正坐好，雙手手心朝下平放在膝蓋上。

3. 輕輕閉上眼睛和嘴唇，用鼻子呼吸，保持微笑。

靜坐這樣用

1. 上課前在座位上靜坐一小會。
2. 比賽前在座位上靜坐一小會。
3. 做作業前靜坐一小會。
4. 緊張的時候靜坐一小會。

靜坐時要注意

1. 身體保持端正。
2. 雙手手心朝下平放在膝蓋上。
3. 閉上眼睛和嘴唇。
4. 用鼻子輕輕吸氣、慢慢呼出，保持微笑。

　　靜坐訓練能調整與改善身體和大腦的活動節奏。上課和下棋前先靜坐，能讓孩子的身心由興奮轉為平和狀態，注意力能充分集中。靜坐時還可以播放輕柔舒緩的音樂。注意引導孩子呼吸時用鼻子而不要用嘴。

　　大量事實及科學研究證明，靜坐不但能益智增慧，而且還能養生健體。靜坐可使人經絡疏通、氣血順暢，從而達到益壽延年之目的。

學習日期	月	日
檢查		

第2課　打吃與吃

　　讓對方的棋子只剩下一口氣，叫作「打吃」。棋子只剩下一口氣時，叫作「被打吃」。對方棋子的氣全部圍住稱為「吃子」。

　　被吃掉的棋子要全部從棋盤上拿掉。

圖1

　　⚠子只剩下一口氣，是被打吃的棋子。

圖2

　　把⚠的氣全部圍住叫「吃子」。被吃掉的棋子必須全部拿出棋盤外。

練 習

　　黑棋下在哪裡可以打吃白棋？（在圖中把黑棋畫出來。）

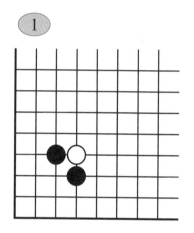

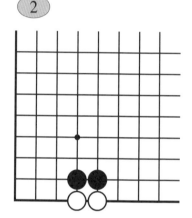

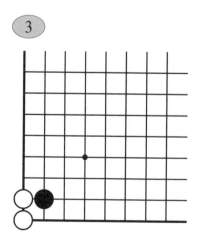

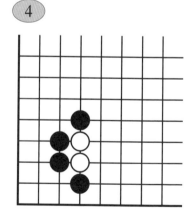

⑤
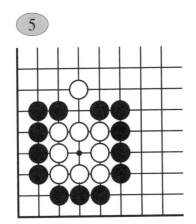

⑥
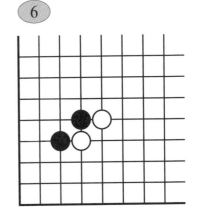

課堂紀律：☆　　☆　　☆
棋道禮儀：☆　　☆　　☆
情緒控制：☆　　☆　　☆
作業習題：☆　　☆　　☆

本課小棋童表現：得2顆星以上者可得到1張貼紙獎勵。

☆──加油　　☆☆──很棒　　☆☆☆──非常棒

觀察力訓練

請小朋友們仔細觀察下面的圖形像什麼？有的白棋只有一口氣了，黑棋下在哪裡可以吃掉它？（3處）

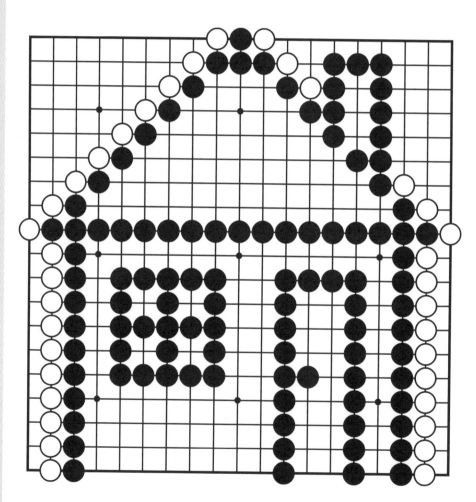

古代圍棋故事

弈秋的學生

　　春秋戰國時期魯國有個人叫秋，他潛心研究圍棋，成為當時天下圍棋第一高手。人們不知道他姓什麼，都叫他弈秋。

　　弈秋收過兩個學生，這兩個學生都非常聰明，但是過了一段時間後，兩個學生的學習態度有所不同：

　　其中一個學生潛心學棋，專心聽課，認真練棋，碰到不明白的地方就請教弈秋。另一個學生不怎麼用功，弈秋講棋時他總是心不在焉，東張西望朝窗外看，問他在想什麼，他說在想大雁什麼時候飛過來，好射下來烤著吃。

　　結果，兩個學生雖然同時在學棋，認真學習的學生成了圍棋高手，而那個不認真的學生什麼也沒有學會。

　　小朋友們，你們從這個故事中能明白什麼道理？

小檔案

　　弈秋：春秋戰國時期圍棋名手，是史籍記載的第一位棋手，被後人推崇為「圍棋鼻祖」。這個故事記載於《孟子》一書，我們現在熟悉的成語「專心致志」就出自這個典故。

　　這個故事告訴我們，要做好一件事情不能三心二意，否則什麼也做不好。

棋道禮儀　鞠　躬

鞠躬禮起源於中國商代，表示對對方的尊重、禮貌、謙遜、感謝等。鞠躬是中國、日本、韓國、朝鮮等國家傳統的一種禮儀。

1. 在對方前2～3公尺的地方立正站好，面帶微笑，注視對方。

2. 以腰為軸，上身前傾30°，頭略低下45°，表示誠懇和致謝。

3. 鞠躬時間不要過長，一般3秒左右，然後慢慢直腰、抬頭，恢復身體站立姿勢。

需要行鞠躬禮的場合

1. 見到老師鞠躬問好。

2. 上課前，全體起立，師生互相行鞠躬禮。

3. 得到別人的幫助行鞠躬禮表示感謝。

4. 犯了錯誤，行鞠躬禮表示道歉。

5. 領獎時，向頒獎者及全體人員行鞠躬禮，表示感謝。

行鞠躬禮要注意的要領

1. 行禮時手不能插在衣袋裡。

2. 行禮時必須脫掉帽子。

3. 行鞠躬禮一次就可以了，不要連續、重複行禮。

　　圍棋是一個「以禮始、以禮終」的遊戲，孩子一開始向老師、小夥伴鞠躬會覺得不好意思，家長要鼓勵孩子在學習、生活中運用，讓小朋友從小重視禮儀和修養。一段時間後，孩子自然就養成習慣。

第3課　逃（逃跑）

透過長氣的方法讓棋子脫離危險稱為「逃」。

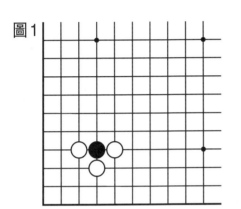

圖1

黑棋只有一口氣。

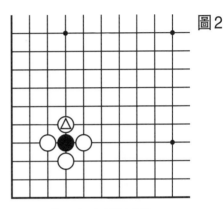

圖2

◎圍住黑棋最後一口氣即可吃掉黑棋。

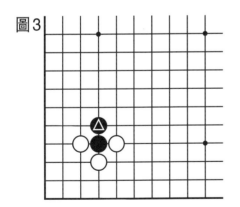

圖3

但黑棋可以長氣逃跑。

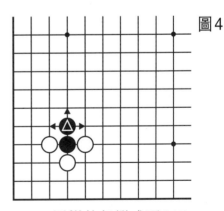

圖4

黑棋的氣變成了3口氣，逃出了險境。

練　習

請救出被打吃的黑棋（在圖中把黑棋畫出來）。

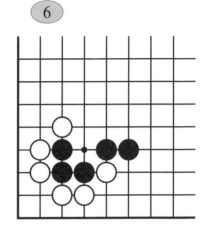

課堂紀律：☆　　☆　　☆

棋道禮儀：☆　　☆　　☆

情緒控制：☆　　☆　　☆

作業習題：☆　　☆　　☆

本課小棋童表現：得2顆星以上者可得到1張貼紙獎勵。

☆──加油　　☆☆──很棒　　☆☆☆──非常棒

觀察力訓練

　　請小朋友們仔細觀察下面的圖形像什麼？請救出被打吃的白棋？（2處）

古代圍棋故事

黑白兄弟的故事

春秋時期有一對雙胞胎，這兄弟倆長得很奇怪：哥哥黑黑的，像塗了炭一樣；弟弟白白的，像抹了粉一樣。

兄弟兩個就像圍棋中的黑棋和白棋一樣分明，他們學起圍棋來，也特別聰明。

哥哥長得黑喜歡用黑棋，步步進攻；弟弟長得白喜歡用白棋，防守非常好。不僅如此，兄弟倆還有「心靈感應」：

　　一個下棋，另一個在旁邊看，看的人心裡一想到好棋，那個下棋的就知道了，所以兄弟兩個很少輸棋，名氣越來越大，跟他們兩個學圍棋的小朋友也越來越多。

小檔案

　　黑白兄弟下圍棋這事驚動了春秋時大學問家孔子，孔子說：「下圍棋總比無所事事、遊手好閒要好。」這才總算讓大家統一了認識，圍棋得以千古流傳下來，成為中華民族的文化瑰寶。

　　關於孔子說的話在《論語·陽貨》中原文記載是這樣的：「飽食終日，無所用心，難矣哉！不有博弈者乎？為之猶賢乎已。」

棋道禮儀　欠　身

欠身禮是由降低自己的體位來表示對他人恭敬的禮節。

1. 端正地坐在位子上，上身自然挺直，雙手放在膝蓋上，面帶微笑注視對方。

2. 以腰為軸，上身前傾15度，頭略低下。

3. 慢慢直起腰，還原成端正的坐姿。

欠身這樣用

1. 下棋前，向對方欠身行禮並說「請多指教」。
2. 下棋結束，向對方欠身行禮並說「謝謝」。

欠身時要注意

1. 欠身時身體要動，但幅度不必太大。
2. 欠身時要保持微笑。
3. 不能邊吃東西邊欠身。

　　欠身禮儀比鞠躬禮儀顯得更隨意，因此使用得更加廣泛。請家長幫助孩子堅持使用欠身禮儀，讓孩子養成一個好習慣。

第4課　互相打吃

學習日期	月	日
檢查		

　　黑棋和白棋互相被打吃的形狀叫作互相打吃，這時先吃掉對方棋子的一方獲勝。

圖1

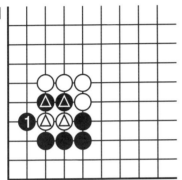

　　黑棋和白棋形成互相打吃。

圖2

黑1可先吃掉白棋。

圖3

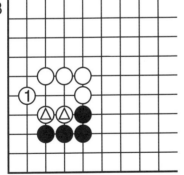

　　吃子後，黑脫離了被打吃的危險。

圖4

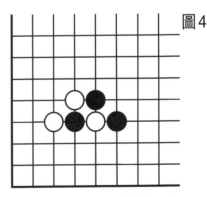

　　互相打吃時黑如不吃白棋，則白1可提掉黑棋。

練　習

　　黑先，請找出互相打吃的地方，在圖中標出黑棋如何先吃掉白棋。

課堂紀律：☆　☆　☆

棋道禮儀：☆　☆　☆

情緒控制：☆　☆　☆

作業習題：☆　☆　☆

本課小棋童表現：得2顆星以上者可得到1張貼紙獎勵。

☆──加油　　☆☆──很棒　　☆☆☆──非常棒

觀察力訓練

　　請小朋友們仔細觀察下面的圖形像什麼？有的白棋只有一口氣了，黑棋下在哪裡可以吃掉它？（3處）

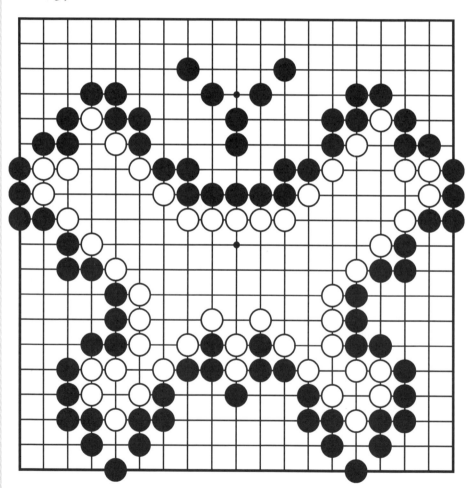

古代圍棋故事

張良拾鞋

　　秦朝末年有個小孩叫張良。有一天，張良路過一座小橋。橋上坐著一位光腳的老人，鞋子放在一旁，見張良走過來，老人很傲慢地說：「哎，小孩，幫我把鞋子穿上。」張良一愣，心想：「這個老爺爺真奇怪，怎麼讓我給他穿鞋子？」出於尊老，張良還是為老爺爺穿好了鞋。

　　可是剛要離開，老爺爺卻一下把鞋子扔到了小橋下邊，並說：「把鞋子給我撿回來。」張良更加奇怪了，心想：「這個老爺爺怎麼了？把鞋子故意扔掉，又讓我撿回來？」最後，張良還是一聲不吭地把鞋撿了回來，老人問張良：「我侮辱了你，你怎麼不生氣啊？」張良笑笑說：「我尊敬你，不和你計較的話，談不上什麼侮辱。」

　　老人見張良很有見識，就送給張良一本兵書和一副圍棋，囑咐張良好好研究兵法和圍棋。

　　張良回家後，仔細研究兵法和圍棋，從中學

到了好多帶兵打仗的本領，後來成為一個非常有名氣的人。

　　小朋友們，你們從這個故事中能明白什麼道理？

小檔案

　　張良：西漢王朝的開國元勳，在漢高祖劉邦手下任謀士，為劉邦出謀劃策，對劉邦奪取楚漢戰爭的勝利和建立西漢王朝起了重要作用。

　　《史記》記載的老人為黃石公（約西元前292年—前195年），今江蘇邳州人。送給張良的兵書為《太公兵法》。

棋道禮儀　正確的坐姿

1. 輕輕地坐下，身體要坐滿椅子的三分之二。

2. 上身挺直，雙膝自然併攏，兩手自然放在膝蓋上。女生穿裙子時，膝蓋要併攏。

3. 思考時，雙手放在膝蓋上。

4. 下棋時，一隻手
下棋，另一隻手仍然放
在膝蓋或大腿上。

　　正確的坐姿不僅能保證孩子的視力健康和體格正
常發育，而且有利於孩子集中注意力。
　　在家下棋時，注意不要讓孩子坐在柔軟的沙發
上，也不要過多地倚靠墊背。

單元小結　我是優雅的小棋童

　　經過本單元的學習，我們小棋童的圍棋水準已經達到了25級，並且學習了靜坐、鞠躬、欠身和正確的坐姿等棋道禮儀。孩子基本的棋道禮儀會隨著學習的深入而逐漸鞏固。請家長認真填寫，看看我們的小棋童能得幾顆星。

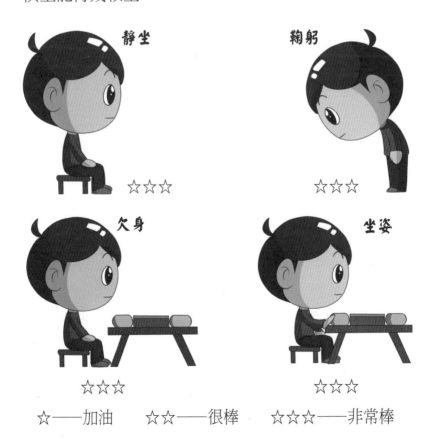

靜坐　☆☆☆

鞠躬　☆☆☆

欠身　☆☆☆

坐姿　☆☆☆

☆——加油　　☆☆——很棒　　☆☆☆——非常棒

給老師、家長的話

　　經過本單元的學習，家長們這時可以陪孩子下棋了。在圍棋啟蒙階段，孩子要練習吃子，開始以先吃掉對方三個子為勝。

　　在陪孩子下棋時，既不能毫不留情把孩子殺得大敗，讓孩子失去信心和興趣；也不要完全讓著孩子，讓其驕傲自滿，家長們要正確引導。

　　在與孩子下棋時，家長們可以根據具體情況故意不逃自己危險的棋子，引導孩子去發現。每次贏幾盤，也故意輸幾盤，這樣既能讓孩子有勝利的喜悅，也能讓孩子體會取勝的不易，同時逐步培養和提高孩子承受挫折的能力。

　　剛開始學棋的孩子，還沒有真正面對競爭和適應競爭。有時在和家長或小夥伴下棋時，贏了很高興，輸了就開始哭鬧。

　　這時家長不要指責孩子，也不要遷就孩子，要耐心引導，使孩子有個良好的心態，養成勝不驕，敗不餒的好習慣。

　　本單元學習後，孩子練習的重點首先是培養觀察力，自己的棋子只有一口氣被打吃了，能看到並知道

逃跑；對方的棋子只有一口氣，能看到並知道去吃掉。其次，老師和家長們要讓孩子在這個時候養成認真思考，仔細觀察的好習慣。良好習慣的養成，對孩子今後的學習非常重要。

　　陪孩子下棋時，最好採用13路的小棋盤，按下圖擺好棋子，然後黑棋先下，先吃3子者勝。

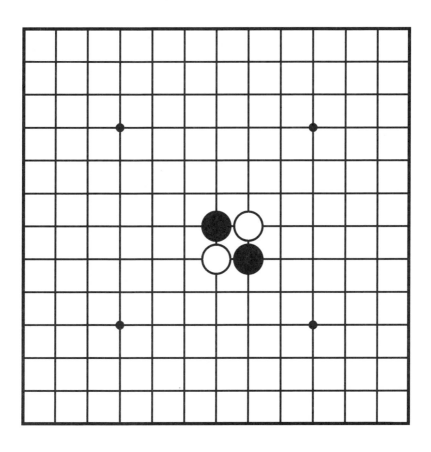

思維訓練　孔明跳棋

1. 黑白雙方
各在棋盤上排成
5×5的正方形，
中間空一個點。

2. 棋子可以
橫著從一個棋子
上面跳到空格
上。如：A子可
以從B子上面跳
到C。

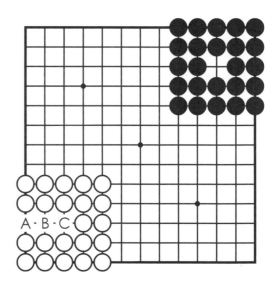

3. 然後，要把 B 子從棋盤上拿掉。

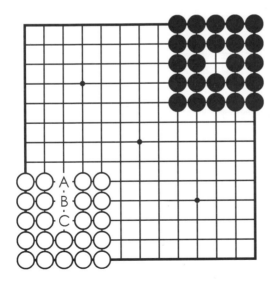

4. 棋子也可以豎著跳，如：A 子可以從 B 子上跳到空格 C。

5. 然後，也要把B子從棋盤上拿掉。

6. 不能斜著跳，A子不能跳到C。

小提示

1. 兩個小朋友一人走一步，看誰剩的棋子最少，一起玩更好玩！

7. 棋子也不能跳出這個正方形的邊，如：A子不能跳到C處。

8. 棋子不能跳動了，遊戲結束！哪個小朋友在棋盤上留下的棋子少，哪個小朋友就獲得勝利！

2. 如果沒有兩個人，小朋友也可以一個人玩，看看你最少能剩幾個棋子！

第5課　連接與切斷

學習日期	月　　日
檢查	

　　把有可能被對方分開的棋子連成一個整體，叫「連接」。斷開對方棋子的聯絡，使對方的棋子分散，叫「切斷」。

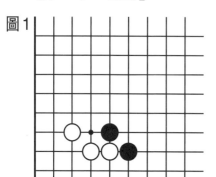

圖1

黑棋還沒有連在一起。

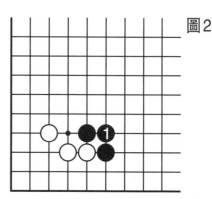

圖2

黑1把黑棋連成了一個整體，稱為「連接」。

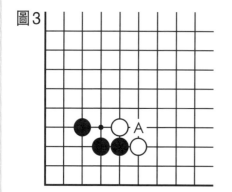

圖3

A位是白棋的中斷點。

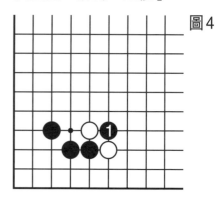

圖4

黑1把白棋斷開，稱為「切斷」。

練 習

請連接黑棋（在圖中把黑棋畫出來）。

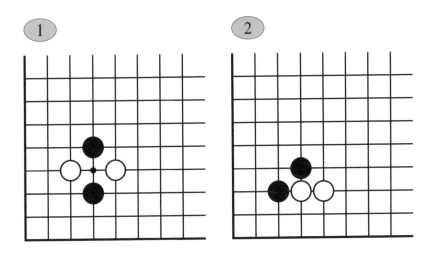

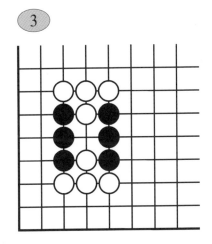

請切斷白棋（在圖中把黑棋畫出來）。

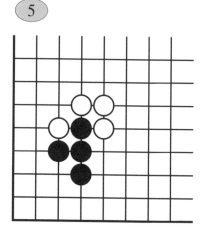

課堂紀律：☆　☆　☆　　棋道禮儀：☆　☆　☆

情緒控制：☆　☆　☆　　作業習題：☆　☆　☆

本課小棋童表現：得2顆星以上者可得到1張貼紙獎勵。

☆——加油　　☆☆——很棒　　☆☆☆——非常棒

觀察力訓練

　　請小朋友們仔細觀察下面的圖形像什麼？有的白棋只有一口氣了，黑棋下在哪裡可以吃掉它？（3處）

古代圍棋故事

圍棋神童方新

　　明朝有個人叫方新，他6歲時就會下圍棋。他的爸爸常常抱著他與別人下棋。有一次，方新的爸爸與人下棋，下到一半的時候，方新爸爸的棋快要輸了，急得滿頭大汗。

　　小方新捂著爸爸的耳朵，悄悄告訴他下在哪個地方就可以吃掉對方很多棋子，但是爸爸想：「一個小孩怎麼會下圍棋，只是鬧著玩罷了。」所以就沒有聽小方新的話，最後棋輸了。

　　那個贏棋的客人對方新的爸爸開玩笑說：「小毛孩怎麼能發現我的漏洞？我是不怕進攻的。」

　　小方新聽了很不服氣，馬上和那個人復盤，結果真得一個棋子也沒有錯，而且在他提示爸爸的地方下一子，大力進攻。把客人殺得大敗。

　　小方新的棋下得太厲害了，大家都說他遇到

過一個神仙老爺爺。

其實，哪裡有這麼神奇的事情。小方新的棋下得好，都是因為他對圍棋的喜歡和鑽研。小方新常常在寫完作業後就下棋，所以到他13歲時，下圍棋的人沒有不知道方新的。

小檔案

方新，江都人，明朝圍棋天才，從小喜愛圍棋。《江都縣志》上記載了他幫父親贏棋的故事。

棋道禮儀　用餐的禮儀

到別人家作客，或在家用餐時，小朋友在餐桌上守規矩、講禮儀，是個人和家庭修養良好的表現。

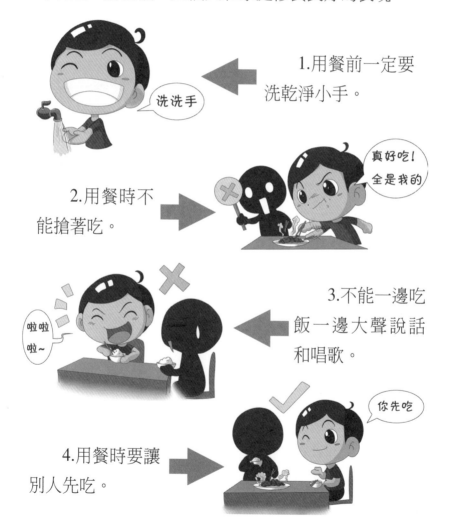

用餐時還要注意

1. 搆不著菜時，請別人幫忙，不能趴在桌子上，更不能用手抓。

2. 手上有油或菜湯時用餐巾紙擦乾淨，不要亂抹。用餐時不能隨意敲打筷子、勺子等。

3. 咀嚼時不要發出聲音，打嗝、打噴嚏時，請用手擋住嘴巴。

4. 入座後，應等待其他人到齊後再開始用餐。

5. 對喜歡吃的菜，可以適當讚揚和感謝；如果不喜歡，最好不要評價。

6. 如果吃到不能咽的食物，要吐在餐巾紙上。

就餐是孩子需要重複一生的事，從小養成良好的就餐禮儀，可以讓孩子吃出健康、吃出文明、吃出快樂，對孩子的一生大有益處。

第6課　禁入點

學習日期	月　　日
檢查	

　　禁入點又稱禁著點，是指棋子不能下在沒有氣的地方，如果下的話就違反了圍棋的規則。如果下在沒有氣的地方能吃掉對方的棋子，則不是禁入點。

圖1　　　　　　　　　　　　　　　　　　圖2

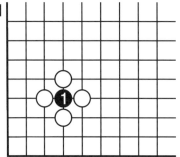

　　黑不能下在1處，因為下在1處後，黑自己沒有氣，這違反了規則。

　　黑1可以下，因為黑1將△吃掉後，產生了氣。所以不是禁入點。

圖3　　　　　　　　　　　　　　　　　　圖4

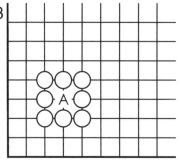

　　A點是禁入點，黑不能下在此處。

　　黑1處不是黑棋的禁入點，因為黑1能將白棋吃掉。

練　習

　　黑1能不能下？能下的請在括弧內打√，不能下的請在括弧內打×。

① 　　　　　　　　　　②

（　　　）　　　　　　（　　　）

③ 　　　　　　　　　　④

（　　　）　　　　　　（　　　）

(　　　)

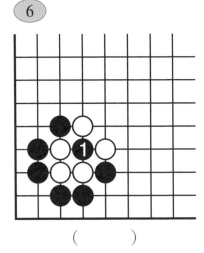

(　　　)

課堂紀律：☆　　☆　　☆

棋道禮儀：☆　　☆　　☆

情緒控制：☆　　☆　　☆

作業習題：☆　　☆　　☆

本課小棋童表現：得2顆星以上者可得到1張貼紙獎勵。

☆──加油　　☆☆──很棒　　☆☆☆──非常棒

觀察力訓練

　　請小朋友們仔細觀察下面的圖形像什麼？有的白棋只有一口氣了，黑棋下在哪裡可以吃掉它？（3處）

古代圍棋故事

爛柯山的傳說

很久以前，有個年輕人叫王質。有一天他上山砍柴，經過一個山洞，突然聽到洞裡有人說話。

王質非常奇怪：「這荒山野嶺的怎麼會有人呢？」王質的膽子很大，決定進去看看。

王質進洞後，發現兩位鶴髮童顏的老人正在下圍棋。王質平時也喜歡下圍棋，於是就把砍柴的斧頭放在地上，站在旁邊觀看。兩位老人好像沒有發現王質似的，一邊下棋一邊吃大棗。

過了一會兒，其中的一位老人拿出一些大棗對王質說：「年輕人，你也吃一點吧。」王質也沒有客氣，一邊吃棗一邊在旁邊看棋。一局棋下完後，老人對王質說：「你也該回家了。」

王質想拿斧頭回家，卻發現斧柄已朽爛，只剩下鐵斧頭了。更奇怪的是，王質回到家才發現一切都變了，家沒有了，村裡的人一個也不認識，問後才知道，都過了一百年了。

原來，王質遇到了兩位老神仙，在洞裡待一天，在洞外就是一百年。從此，他去過的那座山被人們稱作爛柯山，而「爛柯」也成了圍棋的一種別稱。

小檔案

「爛柯山」傳說最早的文字記載是晉朝虞喜的《志林》。爾後，北魏酈道元的《水經注》、南朝梁任肪《述異記》等諸多史科中也都有記載。「爛柯山」一詞被收入《簡明不列顛百科全書》《辭源》《辭海》《中國地名大辭典》等名典。在中國，有「爛柯山」傳說的地方有很多處，說明人們對圍棋的推崇和喜愛。

棋道禮儀　猜先的禮儀

　　1.坐在上座（放置白棋的一方）的小朋友抓少量白棋，手握住棋子放在棋盤中央。

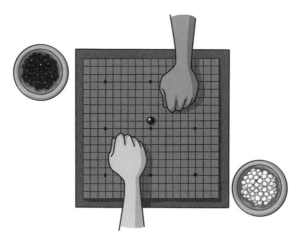

　　2.坐在下座（放置黑棋的一方）的小朋友取出1子（猜單數）或2子（猜雙數）。

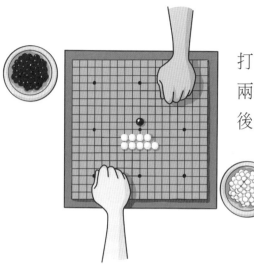

3.上座的小朋友打開手掌，將白子每兩顆排成一列，看最後是單數還是雙數。

4.猜對一方可選擇執黑先下或執白後下，如需調換棋盒，應雙手捧著棋盒互相交換。

　　猜先是棋道中一個很古典的禮儀，這個方式公平而有趣，請家長幫助孩子熟悉這個禮儀。

第7課 虎口

學習日期	月　　日
檢查	

棋盤中一方三個棋子圍攏的交叉點稱為「虎口」。

圖1

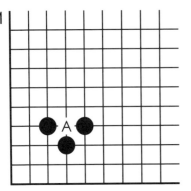

黑棋三個棋子圍攏的形狀是虎口形，A位是虎口。

圖1

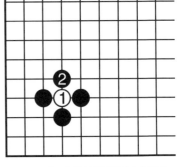

白1如果下在虎口處，就會立即被黑2吃掉。

圖3

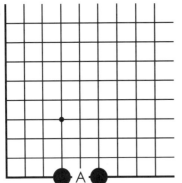

在邊上，兩個棋子可以構成虎口形，A位是虎口。

圖4

在角上雖然只有一個棋子，但A位也是虎口。

練　習

請分別找出黑棋和白棋的虎口，並在虎口裡打「✓」。

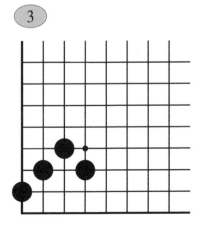

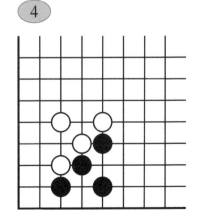

⑤

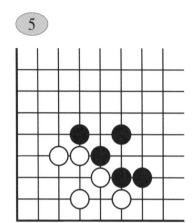

⑥

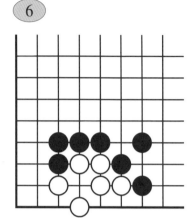

課堂紀律：☆　　☆　　☆

棋道禮儀：☆　　☆　　☆

情緒控制：☆　　☆　　☆

作業習題：☆　　☆　　☆

本課小棋童表現：得2顆星以上者可得到1張貼紙獎勵。

☆──加油　　☆☆──很棒　　☆☆☆──非常棒

觀察力訓練

　　請小朋友們仔細觀察下面的圖形像什麼？請找出黑棋的虎口（至少要找出6個）。

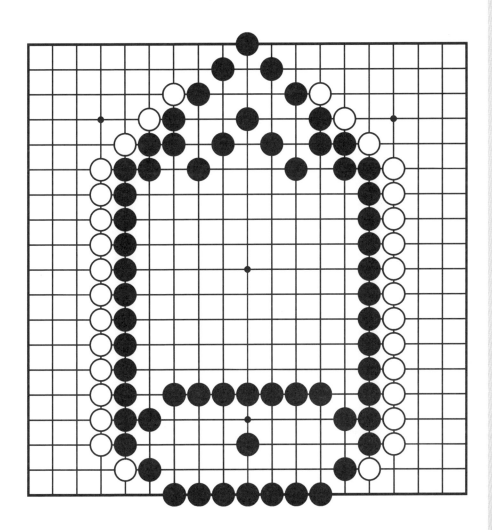

古代圍棋故事

王粲復盤

　　東漢的時候，有個叫王粲的小孩，他非常聰明，記憶力超強。什麼樣的文章只要王粲看一遍，就能立刻背出來。

　　有一天，王粲和小夥伴們在看人下圍棋，突然有個人一不小心把棋盤給碰翻了，好多的棋子都掉在地上，一盤棋全亂了。兩個下棋的人互相指責，吵了起來。在一旁看棋的王粲說：「你們不要吵了，我幫你們把剛才的棋擺上吧。」

　　然後，王粲撿起地上的棋子，憑著記憶按剛才的棋形擺了起來。圍觀的人越來越多，因為棋盤上的棋子太多了，大家都不相信王粲能重新擺好。

　　憑著過目不忘的本領，王粲很快復原了棋局，大家都覺得不可思議，他們用布蓋住棋盤，要求王粲把棋再擺一遍，王粲胸有成竹地再次擺出了剛才的棋局，大家揭開布一看，一個子也沒

有錯。這下大夥都信服了，從此，王粲驚人的記憶力便遠近聞名了。

小檔案

　　王粲是東漢著名文學家，「建安七子」之一，因為才氣非凡，與另一位才華橫溢的文學家曹植被世人並稱「曹王」。

　　王粲不僅詩文寫得好，圍棋下得也出色，《三國志・魏書・王粲傳》中說他「性善算，作算術，略盡其理，善作文，興筆而成……」

棋道禮儀　優雅地落子

1.用拇指與食指在棋盒中捏住棋子。

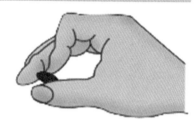

2.中指向前推，食指退後。

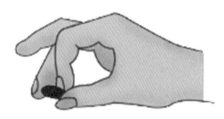

3.用中指與食指夾住棋子。

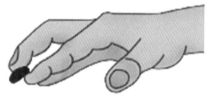

4.食指向前伸開，手掌張開。

　　落子練習能訓練孩子的手腦協調。小朋友初下圍棋時落子可能不規範，為圖方便會直接用食指和中指取棋子，或是直接用拇指和食指放棋子，這時要耐心練習，即使動作不優雅，也不會影響圍棋學習。

　　家長要耐心指導孩子使用規範的姿勢，因為這一練習可以鍛鍊孩子拇指、食指、中指的靈活性，提升孩子握筆寫字的水準。

第8課　劫

學習日期	月　　　日
檢查	

　　雙方都可以反覆提取對方棋子的情況稱為「劫」。圍棋規則規定，出現劫時，一方提子後對方不能馬上進行反提。

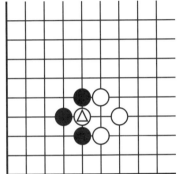

圖1

圖中的白棋△被打吃。

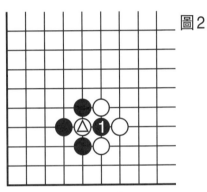

圖2

黑1可提白△。

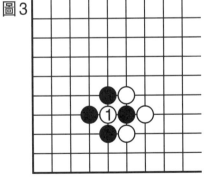

圖3

　　白1棋好像又能吃黑棋，如果這樣下去，將形成無限反覆，所以白棋不能馬上吃黑棋。

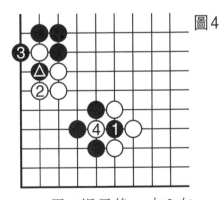

圖4

　　黑1提子後，白2在別處下一手棋後再於白4處提黑，這就叫「打劫」。

練　習

請吃掉劫形中的白棋（在圖中把黑棋畫出來）。

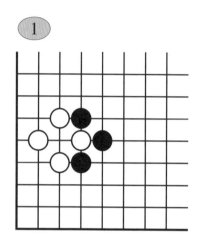

⑤

⑥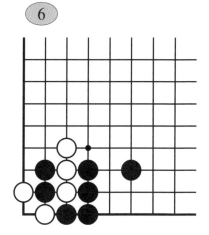

課堂紀律：☆　　☆　　☆

棋道禮儀：☆　　☆　　☆

情緒控制：☆　　☆　　☆

作業習題：☆　　☆　　☆

本課小棋童表現：得2顆星以上者可得到1張貼紙獎勵。

☆——加油　　☆☆——很棒　　☆☆☆——非常棒

觀察力訓練

　　請小朋友們仔細觀察下面的圖形像什麼？有的白棋只有一口氣了，黑棋下在哪裡可以吃掉它？（3處）

古代圍棋故事

刮骨療毒

三國時期有個大將軍叫關羽，他打仗非常勇敢，經常取得勝利。有一次，他帶兵出征，敵人的一支毒箭射中了他的右胳膊。由於箭上有毒，整個胳膊都變青了，若再不治療，不僅胳膊保不住，生命也會有危險。於是，請了當時最好的醫生華佗來治療。

華佗檢查後發現，關羽胳膊上的毒擴散得太快了，在傷口上藥根本沒法治療。

華佗對關羽說：「你的傷只有割開皮肉，用刀子刮去骨頭上的毒，才能治療，我擔心你害怕，要把你捆起來，再用布蓋住你的眼睛。」

關羽笑著說：「不用捆我。」為了鎮痛，關羽讓手下拿來一副圍棋，把右臂伸給華佗：「隨你治吧，我不害怕。」

華佗切開皮肉，只聽見刀子把關羽的骨頭刮得「嘎吱嘎吱」響，在場的人都嚇得用手捂著

眼。再看關羽，一邊喝酒，一邊鎮定自若下棋。

　　過了一會，等華佗縫好傷口，關羽站起來伸伸胳膊說：「胳膊又能活動了，華佗先生，你真是神醫！」華佗說：「我當了一輩子醫生，還從未見過像你這樣了不起的人。」小朋友們，你們從個故事中能明白什麼道理？

小檔案

　　關羽，字雲長，三國時期蜀漢著名將領，「五虎上將」之一。關羽生前戰功赫赫，死後受民間推崇，尊之為「關公」「關帝」「武聖」。

　　華佗是東漢末年的一位民間醫生，字元化，沛國譙（今安徽省亳州市）人。擅長外科，後世奉他為外科的鼻祖。他創製的「麻沸散」是世界上最早的麻醉劑。

棋道禮儀　對局前的禮儀

1.對局前，雙方不能爭搶棋子，小朋友應主動選擇下座（放黑棋的一方），表示對對方的尊重和自己謙虛學習的態度。

2.對局前，雙方要端正地坐好，等待開始。

3.對局開始時，坐在下座的小朋友應主動行欠身禮並說「請多指教」。對面的小朋友還以「請多指教」。

對局前還應注意

1.如果是與長輩對局，可以替長輩拉開座椅。

2.入座時，請年長者坐在上座（或正座），並在年長者面前放白棋，自己拿黑棋。

3.對局雙方如果不認識，可以互相介紹自己，通常年幼者先介紹。

圍棋的禮儀看起來有些複雜，但對孩子形成良好的習慣大有好處。

孩子在家對局時，請家長和孩子一起使用這些禮儀，幫助孩子養成良好習慣。當孩子完成得好時，家長應該慷慨地給予表揚和鼓勵。

單元小結　我是優雅的小棋童

　　經過本單元的學習，我們的小棋童圍棋水準已經達到了24級，並且學習了用餐、猜先、落子和對局前等棋道禮儀，孩子基本的棋道禮儀會隨著學習的深入而逐漸鞏固。請家長認真填寫，看看我們的小棋童能得幾顆星。

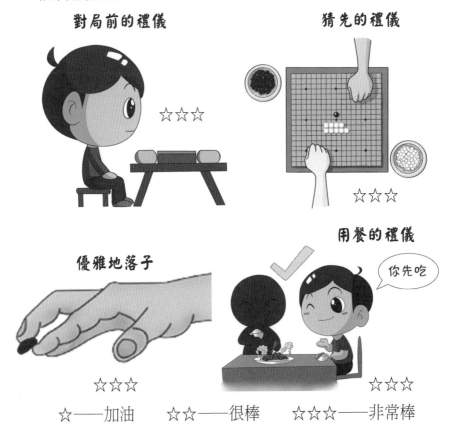

對局前的禮儀
☆☆☆

猜先的禮儀
☆☆☆

優雅地落子
☆☆☆

用餐的禮儀
你先吃
☆☆☆

☆——加油　　☆☆——很棒　　☆☆☆——非常棒

給老師、家長的話

　　小朋友們在本單元學習了連接與切斷、禁入點、虎口和劫這4節圍棋知識。其中，禁入點和虎口較容易理解，劫在圍棋中很複雜也很難理解，在此階段，不要對小朋友講過多劫的知識，只要讓其明白一方提劫後，另一方不能馬上反提，而是要等走一步之後才能提就行了。

　　講得過多孩子不容易理解，關於劫的知識，以後還會學習。

　　本單元最重要的知識是連接與切斷，這是鍛鍊孩子觀察力、吃子進攻能力的開始。讓孩子明白中斷點的重要性，對方有中斷點要去切斷，自己有中斷點要連接，中斷點多是危險的。

　　要鼓勵孩子仔細去尋找對方的中斷點並積極去切斷對方的棋，這個階段雙方的棋形越亂越好，越亂越能鍛鍊孩子的觀察力和戰鬥力。

　　所謂棋從斷處生，切斷是進攻的開始，如果雙方都不去進攻對方而各下各的，是鍛鍊不了孩子對殺能力的。

　　從棋形來看，如果孩子的棋很亂互相絞殺在一

起，那這兩個孩子的戰鬥對殺力會提高很快。相反，如果孩子的棋形很整齊，雙方的棋各自一塊，那孩子們的對殺能力的提高就會慢一些。

在這個階段，老師指點孩子下棋，家長和孩子下棋，鼓勵孩子去積極切斷是重點。老師和家長指點孩子時不要直接告訴孩子應下在哪，而是要鼓勵孩子自己去發現，如：「你有一個好辦法，可以怎麼怎麼樣，你好好想一下。」

孩子如果憑自己的思考走對了，則予以表揚如：「這步棋下得非常好，看看，只要認真觀察和思考肯定能下對，加油！」如果孩子沒有走對，老師和家長再提示正確的下法。

在和孩子下指導棋時，老師和家長不必都要下出最正確的下法，關鍵在引導。

可根據孩子的實際能力下一些有破綻的棋，引導孩子去發現，耐心幫助孩子培養觀察力；而不是要下得滴水不漏，讓孩子毫無機會，輸得很慘，這樣孩子慢慢會失去興趣。

思維訓練　小遊戲——我是小棋童

　　黑白雙方各拿一枚棋子，擺在任意位置上，然後輪流走棋。每次只能在橫線和分隔號上走5個交叉點，並在走棋的同時念口訣：「我是小棋童。」當一方棋子走完5步正好落在另一方棋子上，就贏得了遊戲的勝利。

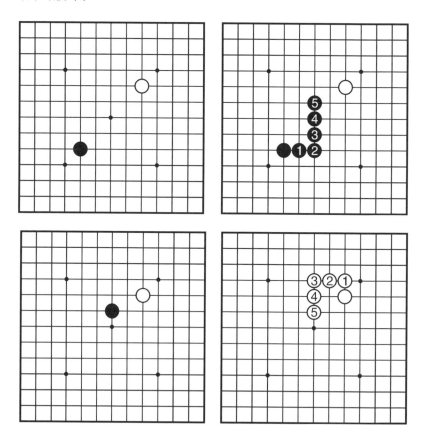

以下是遊戲中經常出現的兩種棋形，先走的一方可以獲勝。

第9課 斷 吃

學習日期	月　　日
檢查	

切斷對方的棋子又打吃對方的棋子，形成邊斷邊打吃，叫作「斷吃」。

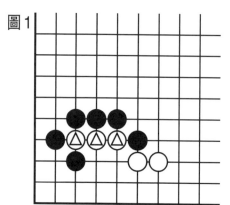

圖1

△子只有兩口氣，黑棋從哪裡打吃呢？

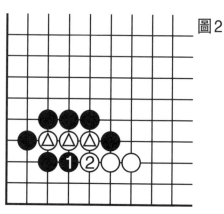

圖2

黑1從這裡打吃白棋，白2連接後逃脫，打吃失敗。

圖3

黑1在中斷點上打吃，正確。

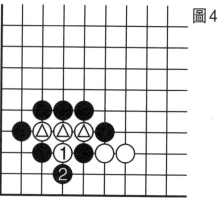

圖4

白1逃不成功，被黑2吃掉。

練 習

黑棋能從哪裡打吃△子？（在圖中把黑棋畫出來。）

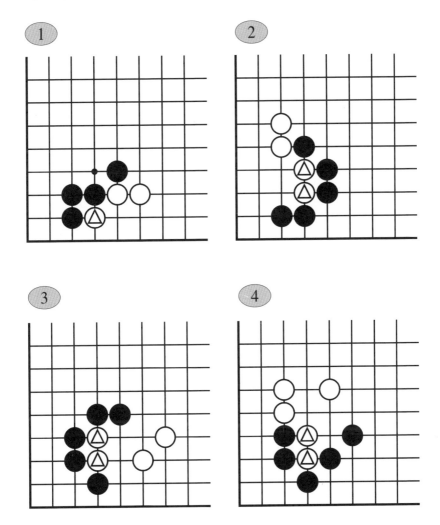

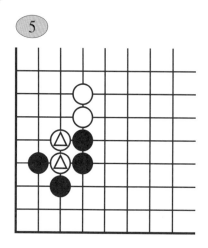

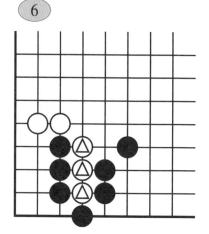

課堂紀律：☆　　☆　　☆

棋道禮儀：☆　　☆　　☆

情緒控制：☆　　☆　　☆

作業習題：☆　　☆　　☆

本課小棋童表現：得2顆星以上者可得到1張貼紙獎勵。

☆——加油　　☆☆——很棒　　☆☆☆——非常棒

觀察力訓練

　　請小朋友們仔細觀察下面的圖形像什麼？黑棋下在哪裡可以斷吃白棋？（4處）

古代圍棋故事

智勝神猴

從前山裡住著兩位老神仙，他們特別喜歡下圍棋，經常在一塊大石頭上下棋。有一隻猴子常常躲在樹上，看兩位神仙爺爺下棋。日子久了，這隻猴子居然也會下圍棋了。

後來不知是什麼原因，那兩位老神仙離開了那座山，猴子因為看不到別人下棋了，非常著急，飯也吃不好，覺也睡不好。有一天，這個猴子跑到山下玩，看到有一群人圍在那裡，猴子鑽進人群一看，原來是兩個人在下棋，猴子非常高興，一會說下在這裡，一會說下在那裡。

人們一開始覺得它是隻猴子，只是胡亂說說罷了。哪知道，猴子一會兒竟然打敗好幾個人，人們非常吃驚，於是猴子會下棋的事就傳開了。

不久以後，這隻猴子下山來到京城，到處找人挑戰圍棋，結果，京城沒有人是它的對手。國王聽到了這個消息，覺得實在太丟人，於是頒佈

詔書，懸賞能夠戰勝這隻猴子的高手。全國的圍棋高手都來了，但是，他們誰也下不過這隻神猴。

最後，一個小男孩來到了國王面前，要求和神猴比賽。大家都很驚訝。國王問：「你有把握嗎？」小孩說：「到時候你們在比賽的桌子上，一定要放上一盤水蜜桃。」

比賽開始了，神猴很快占了上風。

但小男孩不慌不忙，從盤裡拿出一個又大又紅的水蜜桃，大口大口吃了起來。水蜜桃香甜的味道飄滿了整個屋子，神猴開始坐不住了，眼睛總是盯著水蜜桃，一點也不看棋盤，連打吃都不知道逃跑，結果猴子很快就輸了。小朋友們，你們知道猴子為什麼會輸嗎？

棋道禮儀　　對局中的禮儀

1.下棋時，不要催促別人。

2.下棋時，要輕輕落子，不能用力。

3.即使下了不好的棋，也不能重新下。

4.不能一邊說話，一邊下棋。

對弈時還要注意

1. 不能一邊吃東西一邊下棋。

2. 下棋時不要東張西望。

3. 下棋時眼睛要看著棋盤，不要盯著對手看。

4. 不能一邊下棋一邊手在棋罐裡亂抓，發出響聲。

5. 下棋時不要弄亂了棋盤上的棋子。

6. 掉在地上的棋子，要立即撿起來。

7. 下棋時，坐姿要保持端正，不要坐歪。

8. 下棋時不要自言自語干擾對方思考。

良好的下棋習慣有利於小朋友好修養的形成。孩子不僅在學棋，也在學做人。

在家裡對局時，請家長和孩子一起遵守這些禮儀，幫助孩子養成良好習慣。孩子完成得好時，應該慷慨給予表揚。

第10課　打吃方向
（向自己棋子方向打吃）

學習日期	月　　日
檢查	

圖1

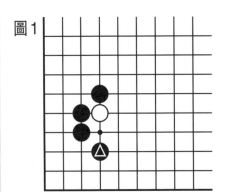

　　把對方棋子向自己棋子的方向打吃，是打吃的要領。

圖2

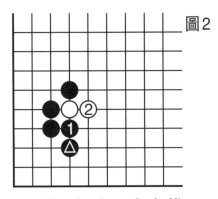

　　黑1打吃，方向錯誤，▲子沒有發揮作用，無法吃白棋。

圖3

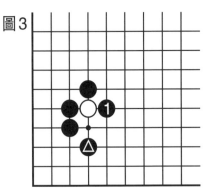

　　因為▲的存在，黑1向自己棋子的方向打吃正確，白棋無法逃脫。

圖4

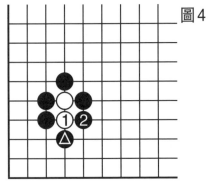

　　白棋如果逃，則會被黑2吃掉。

練 習

黑棋從哪裡能吃掉⚠子？（在圖中把黑棋畫出來。）

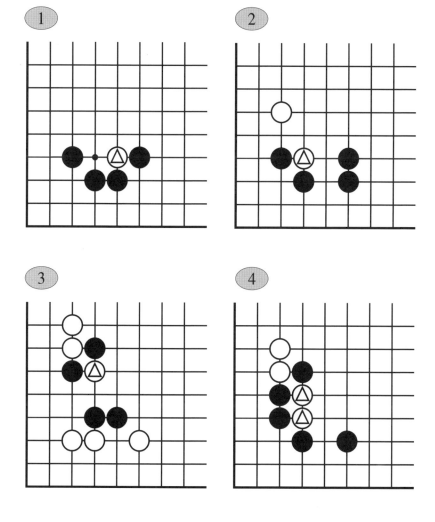

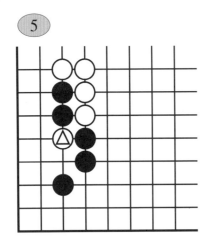

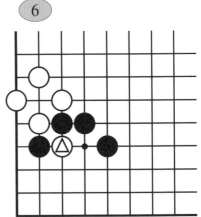

課堂紀律：☆　　☆　　☆

棋道禮儀：☆　　☆　　☆

情緒控制：☆　　☆　　☆

作業習題：☆　　☆　　☆

本課小棋童表現：得 2 顆星以上者可得到 1 張貼紙獎勵。

☆──加油　　☆☆──很棒　　☆☆☆──非常棒

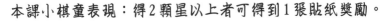

觀察力訓練

　　請小朋友們仔細觀察下面的圖形像什麼？黑棋下在哪裡能吃掉白棋？（2處）

古代圍棋故事

橘中棋仙

從前有戶人家種了很多橘樹，結了許多誘人的橘子。秋天到了，橘子都熟了。其中有兩個橘子大如西瓜，紅紅的非常好看，主人捨不得摘掉它們，這兩個橘子就一直掛在樹上。

一天夜裡突然刮起大風，主人從睡夢中驚醒，擔心那兩個大橘子被風吹掉，於是來到院中查看，忽然聽到有人說話，主人很奇怪：「院裡只有我一人，怎麼會有人說話呢。」

主人順著話音尋找，發現話音居然來自那兩個大橘子，而且大橘子在黑夜裡還特別亮，猶如大紅燈籠，主人非常吃驚。天亮後一切又恢復平靜，橘子還掛在樹上，一切如舊。這樣一連過了幾天，白天如常，只要到了夜裡橘子裡就會傳出話音。有一天，主人終於止不住好奇，在橘子說話時把其中的一個剝開了，看見裡面坐著兩位老人正在下棋。兩位老人看到橘子被剝開了，也沒有說話，慢慢地把棋下完了。

　　主人早已目瞪口呆，不知如何是好。這時其中一位老人說：「我們從商山來到這裡，找到這個安靜地方下棋。」

　　另一位老人說：「在這裡下棋非常好，可惜橘子被你破壞了，我們也該走了。」

　　主人聽了非常後悔。這時天亮了，兩位老人就離開了橘林，從此再也沒有回來。

小檔案

　　「橘中棋仙」是在隋唐時期出現的圍棋神話故事，講述了在四川某橘子園裡，橘子中傳來下棋聲音，農夫將橘子剝開，發現裡面有老叟手談。該故事反映了早在隋唐時期，圍棋文化在民間流傳的概貌。

棋道禮儀　對局結束的禮儀

1.棋下完後需要老師數棋時，不要大聲喊叫，要舉手示意老師，並耐心等待。

2.對局結束後，不論輸贏，都應該向對方行欠身禮，並說「謝謝」。

3.收拾棋子的時候，不能把棋子弄得滿地都是。

4.對局結束後，雙方應復盤研究，切磋棋藝，增進友誼。復盤時要輕聲進行，以免影響他人。

對局結束後還要注意

1. 對局結束後，黑方收黑子，白方收白子，整理好棋具。掉在地上的棋子一定要撿起來。

2. 輸棋的小朋友要做到不哭鬧、不生氣地離開。

3. 贏棋的小朋友不要嘲笑對方。

4. 先結束對局的小朋友要保持安靜，不能在教室裡大聲說話。

對局結束後，小朋友要做到輸棋後不哭鬧、不生氣，有始有終地完成對局結束的禮儀。

這樣，孩子的抗挫折能力就會隨著輸贏的不斷增加而得到提高。

第11課　雙打吃

學習日期	月	日
檢查		

　　下子後，同時打吃對方兩塊棋，稱為「雙打吃」。

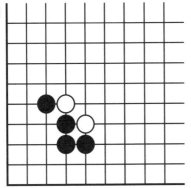

圖1

　　白棋有弱點，黑棋該如何打吃白棋呢？

圖2

　　黑1下在中斷點處，同時打吃兩個白子，正確。

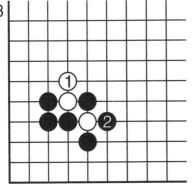

圖3

　　白1逃，黑2提吃白棋。

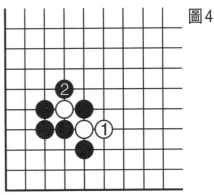

圖4

　　白1如逃，則黑2可吃另外一白子。

練　習

黑棋能從哪裡雙打吃白棋？

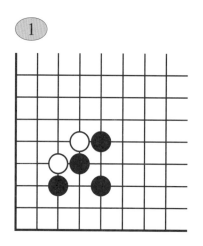

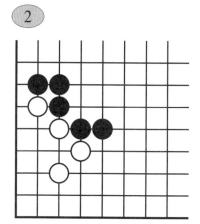

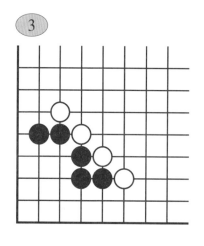

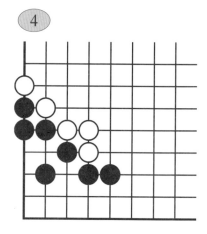

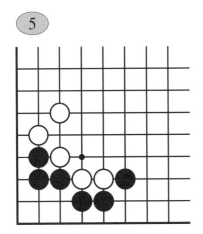

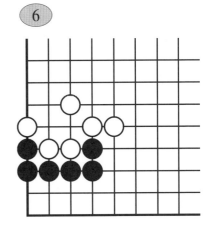

課堂紀律：☆　☆　☆

棋道禮儀：☆　☆　☆

情緒控制：☆　☆　☆

作業習題：☆　☆　☆

本課小棋童表現：得2顆星以上者可得到1張貼紙獎勵。

☆──加油　　☆☆──很棒　　☆☆☆──非常棒

觀察力訓練

　　請小朋友們仔細觀察下面的圖形像什麼？黑棋下在哪裡可以雙打吃白棋？（4處）

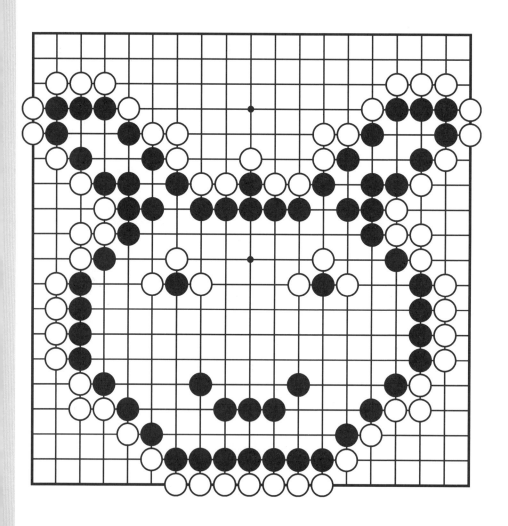

古代圍棋故事

謝安和圍棋的故事

以前有兩個諸侯國，一個是東晉，另一個叫前秦。有一年，前秦派了一百萬士兵進攻東晉。東晉的老百姓很恐慌：東晉只有八萬士兵，這仗怎麼打啊？

當時指揮東晉作戰的人是宰相謝安。快打仗了，謝安卻毫不緊張，天天下棋、彈琴，從不談打仗的事情。大將軍謝玄是謝安的侄兒，謝玄非常著急，問叔叔有什麼辦法打敗敵人。可是謝安不僅不提打仗的事情，還拉著侄兒下圍棋。

謝安的棋力本來不如謝玄，但是謝玄牽掛著打仗，心不在焉，棋下的前後矛盾，到處是弱棋，連打吃都看不到，結果被謝安殺得大敗。

雖然輸了棋，但是看到叔叔鎮定自若，謝玄相信他一定胸有成竹，也就不像之前那樣恐慌了。謝玄還安撫其他人不要慌張。結果，只有八萬士兵的東晉把擁有一百萬士兵的前秦打得大敗。

小檔案

　　淝水之戰發生於公元383年，是東晉時期北方的統一政權前秦侵吞南方的東晉而發起的一系列戰役中的決定性戰役。

　　前秦出兵伐晉，於淝水（現今安徽省壽縣的東南方）交戰，最終東晉僅以八萬軍力大勝八十餘萬前秦軍。

棋道禮儀　入座的禮儀

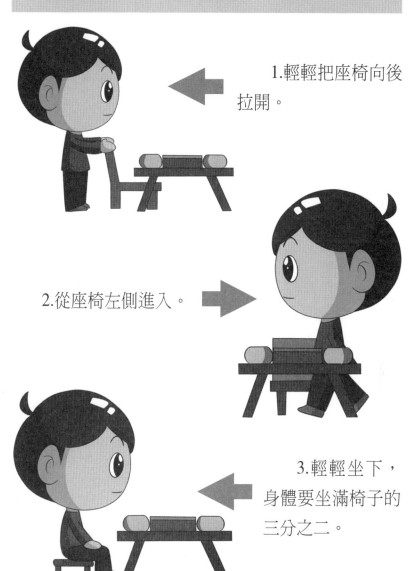

1.輕輕把座椅向後拉開。

2.從座椅左側進入。

3.輕輕坐下，身體要坐滿椅子的三分之二。

4.起身離座時，動作
要輕緩，不要弄響座椅。

入座應該這樣做

1.入座時應該姿勢端正，女孩子要注意整理
衣裙。

2.入座時不要打鬧、喧嘩。

3.對局期間如因要離開座位，應該先與對方
打個招呼。

4.放黑棋的一方稱為「下座」，放白棋的一
方稱為「上座」。入座時，上座應留給老師或年
長者。

良好的入座姿勢和習慣是有修養的表現，這個習慣
能讓孩子在未來人際交往中表現得更加優秀。

第12課　征子1（征吃）

連續地打吃對方逃子，讓對方的逃子始終只有一口氣，這種打吃方法稱為「征子」，也叫「扭羊頭」。

圖1

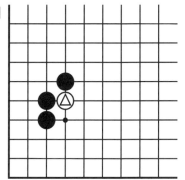

白棋只有兩口氣，黑棋從哪裏能打吃掉白棋？

圖2

黑1打吃，方向錯誤，白2逃出變成3口氣，黑棋打吃失敗。

圖3

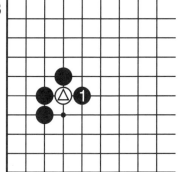

黑1將白子往前面有黑棋的方向打吃，正確。

圖4

白棋如逃，則黑2以後可連續打吃掉全部白棋。

練 習

黑棋能從哪裏征吃△子？（在圖中把黑棋畫出來。）

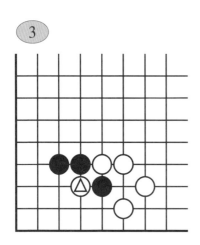

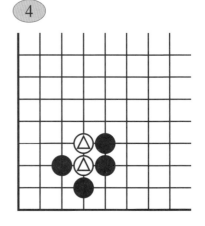

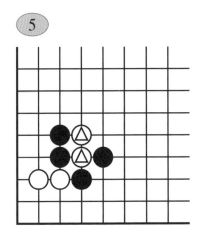

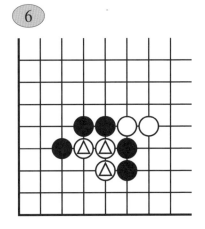

課堂紀律：☆　　☆　　☆

棋道禮儀：☆　　☆　　☆

情緒控制：☆　　☆　　☆

作業習題：☆　　☆　　☆

本課小棋童表現：得2顆星以上者可得到1張貼紙獎勵。

☆──加油　　　☆☆──很棒　　　☆☆☆──非常棒

觀察力訓練

　　請小朋友們仔細觀察下面的圖形像什麼？黑棋下在哪裏可以征吃白棋？（2處）

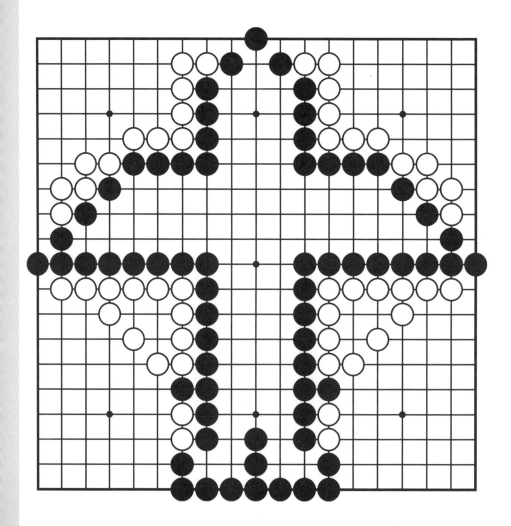

古代圍棋故事

先貶後褒

　　孔子是中國古代著名的思想家、教育家，被後人尊稱為「孔聖人」。孟子是孔子最得意的學生，也是著名的思想家、教育家，被後人尊稱為「亞聖」。孟子一開始對圍棋存有偏見，認為下圍棋多為不務正業，經常下棋，不能成為有成就的人。但是後來的一件事，徹底改變了他對圍棋的看法。

　　孟子有兩個學生，一個學習十分刻苦，整天只知道讀書；另一個則在學習之餘喜歡下圍棋。幾年之後，孟子考察兩人，發現第一個學生一事無成，而喜歡下圍棋的那個學生取得很大的成就。

　　孟子很奇怪，就問那個成功的學生。該學生說：「老師不瞞您說，這與我下圍棋有很大關係。下圍棋使我善於思考，懂得持之以恆，明白隨機應變，而這些是死記硬背所學不到的呀！」

　　孟子恍然大悟，由此改變了對圍棋的看法，肯定了圍棋也是一門深奧的藝術。

　　從此，圍棋的地位逐漸提高，人們將「琴棋書畫」並稱為中國古代的四大藝術。

小檔案

　　孟子（約公元前372年～公元前289年），名軻，字子輿，戰國中期魯國鄒人（今山東鄒縣東南部），距離孔子的故鄉曲阜不遠。

　　孟子是著名的思想家、政治家、教育家，孔子學說的繼承者，儒家的重要代表人物。

　　孟子幼年喪父，家庭貧困，曾受業於孔伋（字子思，孔子的孫子）。學成以後，以士的身份遊說諸侯，推行自己的政治主張。

棋道禮儀　頒獎儀式上的禮儀

1.接受獎品時要面帶微笑，雙手接過獎品。

2.接受獎品後要向頒獎老師說「謝謝」。

3.正面站好，向台上的觀眾鞠躬行禮，以感謝他們的掌聲鼓勵。

4.頒獎結束後，見到等候的家長，應鞠躬並說「謝謝」。

　　頒獎儀式是綜合的活動，在這樣的活動中，孩子既代表自己也代表集體。強化頒獎活動的禮儀訓練，能培養孩子的感恩心態、集體榮譽感和社交能力。

單元小結　我是優雅的小棋童

　　經過本單元的學習，我們的小棋童水準已經達到了22級，並且學習了對局中、對局結束、入座和頒獎等棋道禮儀，孩子基本的棋道禮儀會隨著學習的深入而逐漸鞏固。請家長認真填寫，看看我們的小棋童能得幾顆星。

對局中的禮儀 　　**對局結束的禮儀**

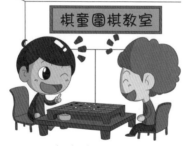

☆☆☆

入座的禮儀

☆☆☆

☆☆☆

☆——加油　　☆☆——很棒　　☆☆☆——非常棒

給老師、家長的話

在本單元，小朋友們學習了幾種吃子的方法。這幾種方法都是最常見的基本手段。

在第三單元這個階段，小朋友的觀察能力開始變得越來越重要，雙打吃、征子（扭羊頭）這兩個吃子的手段會越來越多出現，如對方的中斷點多，則用雙打吃；如對方的棋氣少只有兩口氣，則用扭羊頭。

這個階段哪個小朋友的觀察力強，就會吃到對方很多的棋子。從這個階段開始，班級裡學棋小朋友的吃子水準開始拉開差距。部分孩子開始贏不了棋，學棋的興趣會慢慢降低，老師和家長要幫助和鼓勵孩子度過這個階段。

老師和家長在這個階段要鼓勵孩子多觀察，下棋不要太快，要慢一些。幫助孩子養成觀察自己和對方中斷點的習慣。自己的中斷點多就要補一下，對方的中斷點多要切斷去進攻。

幫助孩子養成觀察自己和對方棋子的氣的習慣，自己棋子的氣少就要逃一下，對方棋的氣少要圍住進攻。

本單元的重點是征子，這項吃子技術掌握得好與

壞是衡量孩子棋力高低的一個重要標準。老師和家長可讓孩子多做一些這方面的習題，習題做得多了，小朋友就會熟能生巧。

　　老師和家長在和孩子下棋時，還是要以引導為主，引導孩子去發現缺點，耐心幫助孩子培養觀察能力，對輸棋較多的孩子要多鼓勵。這個階段可以改為先吃5個子獲勝。

思維訓練　逃出狼群

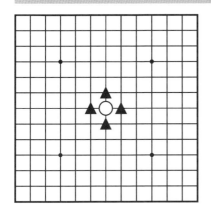

1.棋盤上有個白子，它是喜羊羊，白棋可以移動，每次允許在氣的位置上移動一步。

2.黑棋是灰太狼的部隊，有16個棋子，它們下在棋盤上不能移動，每次下一子。

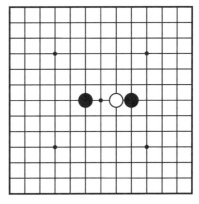

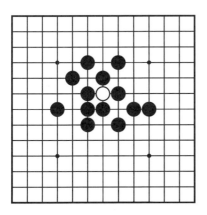

3.如果黑棋把白棋團團圍住，白棋一步都不能移動，黑棋灰太狼贏。

4.如果白棋逃出黑棋的包圍，白棋喜羊羊贏。

5.如果黑棋把白棋包圍住，但是白棋還是可以移動，雙方和。

　　這個遊戲能鍛鍊小朋友們包圍的意識：預先觀察、判斷對方逃跑的路線，提前占據包圍對方的要點。這種包圍意識對孩子以後的圍棋學習大有好處。

第13課 征子2
（征子的方向）

學習日期	月 日
檢查	

征子時，要注意征子的方向。在征子的過程中，應避開對方的接應棋子。

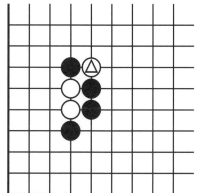

圖1

黑棋應該從哪裡征吃白兩子？

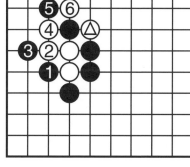

圖2

黑1打吃方向錯誤，因為有⚪子的存在，黑棋一個子反而被吃，黑征子失敗。

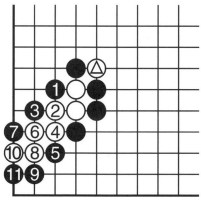

圖3

黑1打吃方向正確，避開⚪子，⚪子沒有發揮作用。

圖4

黑棋應該從哪裡征
吃白兩子？

圖5

黑1打吃方向錯誤，
因為有⚠子的存在，白
棋連接後氣變多了，黑
征子失敗。

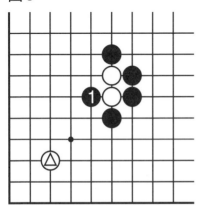

圖6

黑1打吃方向正
確，避開⚠子，⚠子沒
有發揮作用。

練 習

黑棋能從哪裡征吃⚇子？（在圖中把黑棋畫出來）

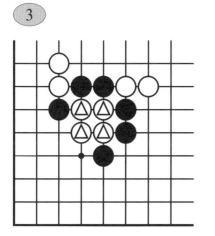

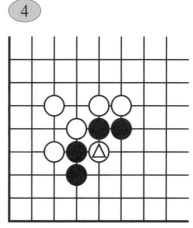

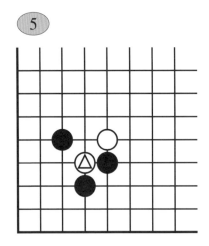

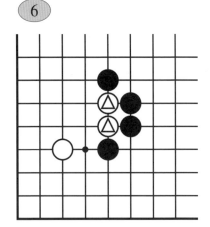

課堂紀律：☆　☆　☆

棋道禮儀：☆　☆　☆

情緒控制：☆　☆　☆

作業習題：☆　☆　☆

本課小棋童表現：得2顆星以上者可得到1張貼紙獎勵。

☆——加油　　☆☆——很棒　　☆☆☆——非常棒

觀察力訓練

請小朋友們仔細觀察下面的圖形像什麼？黑棋下在哪裡可以征吃白棋？（2處）

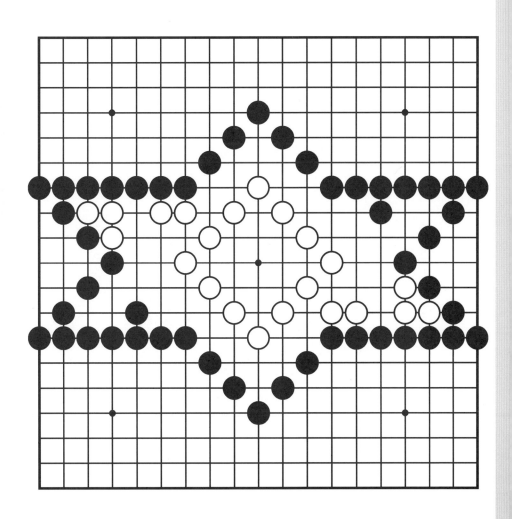

古代圍棋故事

弈棋忘憤

　　唐朝有一個大官叫李訥，他非常喜歡下圍棋，平常只要下起圍棋來，什麼事都忘了。

　　李訥性格不好，經常愛發脾氣，動不動就生氣，而且比較急躁。但是李訥下圍棋時卻非常認

真細心、態度溫和。

　　時間長了，家裡的人也都知道李訥的脾氣了，只要李訥一急躁發脾氣，家裡人就悄悄地將圍棋放到他面前。

　　李訥看見棋後馬上就會變得非常溫和，滿臉笑容，拿起棋子擺佈棋局，很快就把生氣的事完全忘掉了。

> ### 小檔案
>
> 　　李訥，唐代官吏，荊州（古稱「江陵」）人。性急躁，不以禮待士，被貶為朗州（今湖南常德市）刺史。後徵召為河南尹。當時，境內洛水暴漲。他於旅途中不理而去，致使民房被洪水沖毀甚多，受時人批評。

棋道禮儀　去小朋友家做客的禮儀

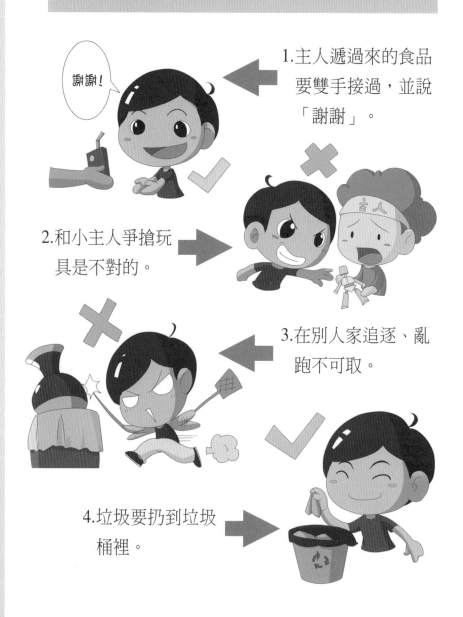

1.主人遞過來的食品要雙手接過，並說「謝謝」。

2.和小主人爭搶玩具是不對的。

3.在別人家追逐、亂跑不可取。

4.垃圾要扔到垃圾桶裡。

去小朋友家做客還要注意

1. 按時到達，不要遲到。主動向小朋友家長問好。

3. 不要隨意打斷父母和主人之間的談話，可以先拉家長的衣服示意，家長允許後再說話。

4. 見到自己喜歡的物品，不能亂摸亂動，要先得到主人的同意。

5. 臨走時要說謝謝，並邀請他們有機會到自己家裡做客。

6. 吃食物、喝飲料時要注意禮儀，上衛生間要注意衛生。

7. 不要與小朋友爭搶玩具，要表現出友好大度。

去小朋友家做客對孩子來說是一種有別於課堂的另一種體驗，很有意義！家長要注重孩子的做客禮儀，讓小朋友從小養成一種良好的習慣。

第14課　接不歸

學習日期	月　　日
檢查	

　　棋子被打吃時接不回去了叫接不歸；若是接，被吃掉的棋子會更多。

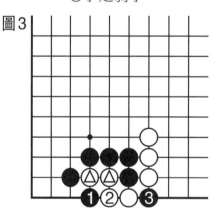

圖1

⊖子是弱子。

圖2

黑1打吃。

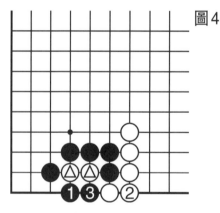

圖3

　　白棋即使看到棋子被打吃，也不能連接逃跑，白2若連，黑3可以提更多。

圖4

　　所以白2只能放棄兩個棋子，讓黑3吃掉。

練 習

請用接不歸的方法吃掉⚠子（在圖中把黑棋畫出來）。

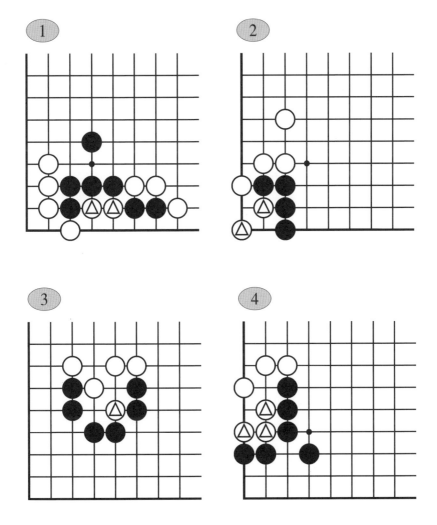

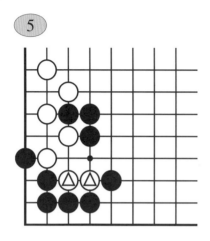

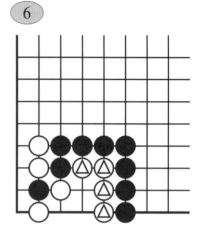

課堂紀律：☆　　☆　　☆

棋道禮儀：☆　　☆　　☆

情緒控制：☆　　☆　　☆

作業習題：☆　　☆　　☆

本課小棋童表現：得2顆星以上者可得到1張貼紙獎勵。

☆──加油　　☆☆──很棒　　☆☆☆──非常棒

觀察力訓練

　　請小朋友們仔細觀察下面的圖形像什麼？黑棋下在哪裡可以用接不歸吃白棋？（2處）

古代圍棋故事

一子解雙征

　　唐朝的時候，日本王子來訪，王子提出要與中國圍棋高手下棋。唐朝的皇帝覺得日本王子的棋力應該不是太厲害，就答應了。

　　哪裡想到剛一開始日本王子竟連續打敗了好幾個中國高手，唐朝的皇帝一看很是沒有面子，就派當時的圍棋高手顧師言出戰。

日本王子因為先勝了幾局，所以下得非常兇狠，能切斷的地方就強硬地切斷，一點也不退讓，當雙方下到第42步棋的時候，顧師言陷入了長考，因為顧師言的兩塊棋都被征子，只要有一塊棋被吃掉，棋就輸了，顧師言急得手心都冒汗了；而日本王子很是得意，好像已經取勝了一樣。

顧師言經過認真仔細的思考，終於想到了一步「一子解雙征」的好棋，一下子把兩塊棋都救活了，日本王子很是失望，最後就認輸了。

小檔案

顧師言：晚唐圍棋第一高手。唐代蘇鶚所著的《杜陽雜編》及南宋王應麟所著的《玉海》等均載：大中年間（847—860年）日本國王子來朝覲，顧奉唐宣宗之命，與之對局。

此事亦見於《舊唐書‧宣宗本紀》，弈棋時間為大中二年（西元848年）3月間。

棋道禮儀　紳士的風度

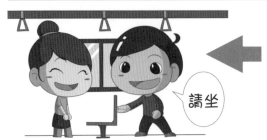

1.公共場所男生要主動給女生讓座。

請坐

2.進出門口時，男生要主動拉開門，請女生先走。

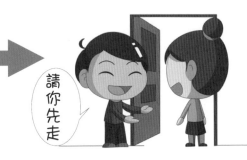

請你先走

我來幫你

3.女生有困難時，男生要主動幫助。

黑棋是我的

4.不要和女生計較小事，如爭吵、搶東西等。

小紳士還要這樣做

1. 上樓時，要讓女生優先，男生在後；下樓時，應男生在前，女生在後。

2. 雙方在馬路上行走，男生應走在外側，以保護女生。

女士優先是國際流行的交際禮儀，是一個人風度的體現。家長要在孩子面前親身示範並教導孩子自覺遵守這一原則。

第15課　可逃之子和應棄之子

學習日期	月　　日
檢查	

　　下棋時，要分清哪些棋子可以逃跑，哪些棋子不能逃跑應該放棄。若逃不能逃的棋子，最後反而會死更多的棋子。

圖1

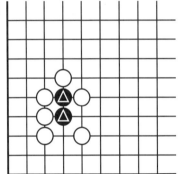

　　▲子不能逃，是應該放棄的棋子。

圖2

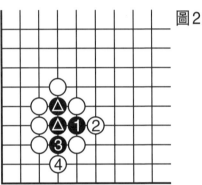

　　黑1如逃，至白4，反而損失更大。

圖3

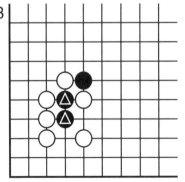

　　若黑先，▲子可以逃。

圖4

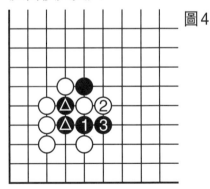

　　黑1打吃，至黑3時，黑棋順利逃出。

練 習

下面的⚫子能不能逃跑？能逃的請在括弧內打
√，不能逃的請在括弧內打×。

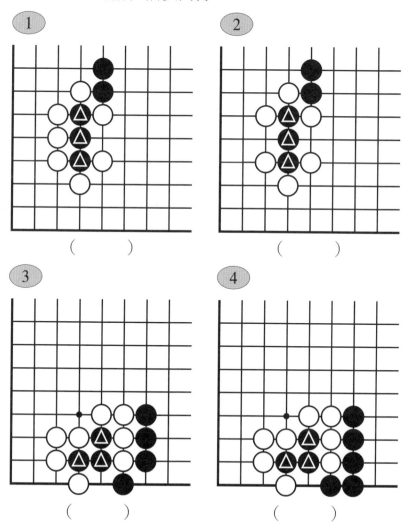

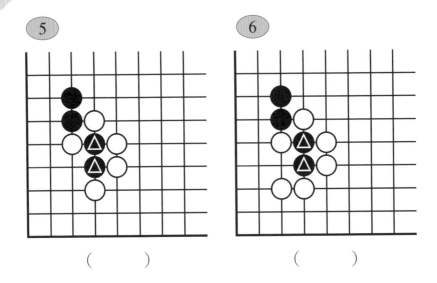

(　　　)　　　　(　　　)

課堂紀律：☆　　☆　　☆

棋道禮儀：☆　　☆　　☆

情緒控制：☆　　☆　　☆

作業習題：☆　　☆　　☆

本課小棋童表現：得 2 顆星以上者可得到 1 張貼紙獎勵。

☆──加油　　　☆☆──很棒　　　☆☆☆──非常棒

觀察力訓練

　　△子被打吃了，小朋友們想一想，哪些△子可以逃跑，哪些不能逃跑？

古代圍棋故事

積薪遇仙

　　王積薪是唐朝著名的圍棋國手。有一天，他獨自外出，天已經晚，王積薪沒辦法回去，見前面有一戶人家就前去借宿。他敲開門，看見這家只有老奶奶和她的兒媳婦兩個人，她們把王積薪安排在隔壁的屋子裡休息。

　　夜深人靜，王積薪聽到老奶奶說：「兒媳婦，咱們下一盤圍棋吧。」兒媳說：「好啊。」然後就沒有了說話聲，只能聽到棋子的聲音。

　　王積薪很奇怪：屋子裡連燈也沒有，黑黑的，別說下棋，就是人也看不到，這棋怎麼下呢？正在納悶，只聽到兒媳說：「我走東五南9路。」老奶奶說：「我應東五南12路。」

　　原來她們在下盲棋。王積薪趕緊將她們下的棋譜記錄下來。王積薪發現，這些招法都是他從未見過的奇招。下到第36著，婆婆說：「這盤棋你輸了，不用再下了吧。」

　　王積薪想不到在深山裡竟然有這樣的高手，

不用棋盤只是用大腦想像就能下棋，於是天一亮，他就去向老奶奶請教，老奶奶就教了他十來種變化，然後房子和婆媳兩人都不見了。

　　王積薪這才知道自己遇到了神仙，回去後認真研究老奶奶下的棋，後來成了聞名天下的圍棋高手。

小檔案

　　王積薪：唐朝圍棋大國手，少年時性情豁達，不拘小節。在棋藝上則刻意求精，勤奮好學。每次出遊必定攜帶棋具，隨時與人交流棋藝。開元年間投考翰林，成為棋待詔，經常陪唐玄宗下棋。

　　王積薪在當時之所以名震天下，不僅是因為他棋藝高超，更由於他根據前人和自己的實踐經驗，編撰了對後人影響深遠的《圍棋十訣》。

棋道禮儀　公共場所的禮儀

1.在公共場所不要追逐、亂跑。

2.公共場所不要大聲說話、喧鬧。

3.公共場所不能隨地吐痰。

4.在商場超市不能纏著父母買自己想要的東西。

在公共場所還要這樣做

　　1.在需要排隊等候的地方，一定要遵守秩序不要插隊。

　　2.在公共場所不要亂丟垃圾。

　　3.在公共場所不要亂刻亂畫，不要破壞花草樹木。

　　在社會交往中，良好的公共禮儀可以使人際交往更加和諧，使人們的生活環境更加美好。良好的公共禮儀能體現個人和家庭的文化修養，家長要以身示範，讓孩子從小養成良好的行為習慣。

第16課　棋的死活

在圍棋裡，即使一塊棋被對方圍住，只要做出兩隻眼就可以活棋。

圖1
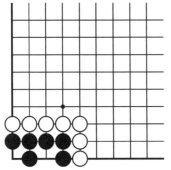

黑棋被白棋包圍，但白棋無法殺黑棋。

圖2
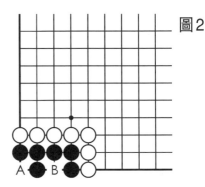

因為黑空裡 A 點和 B 點都是禁入點，白棋都不能下，這在圍棋上被稱為「黑棋兩眼活棋」。

圖3
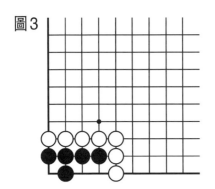

這塊黑棋死活如何呢？

圖4
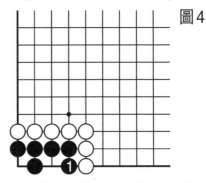

黑棋只要佔到黑1位置，就可以做兩隻眼活棋。相反，如果被白棋佔到此點，黑棋就只有一隻眼而不能活棋。

練　習

黑棋下在哪裡能做兩隻眼？（在圖中把黑棋畫出來）

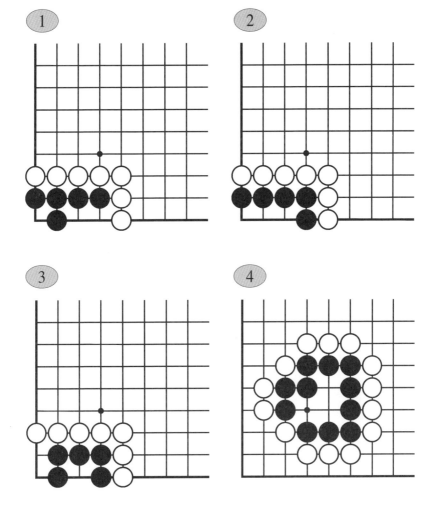

黑棋下在哪裡能把白棋的眼破掉？（在圖中把黑棋畫出來）

課堂紀律：☆　　☆　　☆

棋道禮儀：☆　　☆　　☆

情緒控制：☆　　☆　　☆

作業習題：☆　　☆　　☆

本課小棋童表現：得2顆星以上者可得到1張貼紙獎勵。

☆──加油　　☆☆──很棒　　☆☆☆──非常棒

觀察力訓練

　　請小朋友們仔細觀察下面的圖形像什麼？黑棋下在哪裡可以破眼吃掉白棋？

古代圍棋故事

嚴子卿小時候的故事

　　嚴子卿，三國時東吳民間的著名棋手。嚴子卿小的時候家裡很窮。有一天他餓得實在受不了，就來到街上討飯吃。嚴子卿看到有賣燒餅的就忍不住走過去，眼睛直盯著燒餅看。

　　賣燒餅的看他是一個不滿十歲的孩子，瘦瘦的，很可憐，就給了他一個燒餅，並好心地把他介紹給一位獨自生活的老爺爺，讓他跟老爺爺學點本事。

　　老爺爺靠擺地攤生活，由於老爺爺圍棋下得非常好，因此每天都有人找老爺爺下棋。嚴子卿對圍棋很喜歡，別人下棋的時候，他只要有空都在旁邊觀看。

　　老爺爺看到嚴子卿很喜歡圍棋，一到晚上就教他下圍棋。嚴子卿學圍棋非常刻苦認真，過了一段時間，老爺爺就發現自己下不過嚴子卿了。

　　老爺爺心想這下可是遇到了一個圍棋天才。

後來，只要有人來下棋，老爺爺就讓嚴子卿下，結果方圓幾百里沒有一個人能下過嚴子卿的。自此，嚴子卿的名氣就慢慢傳開了，後來，他成為圍棋頂尖高手。

小檔案

嚴子卿：三國時期吳國民間著名棋手，棋藝精絕，名冠當世，與皇象、張子並、陳梁甫的書法，曹不興的畫，宋壽的占夢，鄭嫗的相面，范淳達的算命，合稱「吳中八絕」。

《三國志》記載：嚴子卿與馬綏明被譽為中國圍棋史上最早的兩位棋聖。

棋道禮儀　比賽的禮儀

1.不論輸贏都要控制好情緒，做到勝不驕、敗不餒。

2.對輸棋的小朋友，要給予鼓勵。

3.下棋的時候要認真思考，仔細觀察。

4.下棋時，注意力不集中，腦子裡想著其他的事情是不對的。

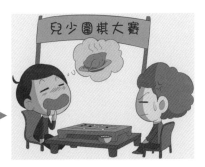

比賽時還要這樣做

1. 遵守時間，按時到達。

2. 在賽場避免大聲說話、咳嗽或動作發出很大的聲音。

3. 下完棋後，要整理好棋具，並離開比賽場地。

4. 比賽的時候，要服從裁判和老師的安排。

5. 比賽時不能因為輸了棋而哭鬧或中途退出比賽，要學會堅持。

比賽對孩子是一種意志、心態、知識等綜合考驗和鍛鍊，透過比賽，培養孩子的抗挫折能力、自信心、堅持力等，可以收穫學校課堂以外的很多有益的東西。

單元小結　我是優雅的小棋童

　　經過本單元的學習，我們的小棋童的圍棋水準已經達到20級，並且學習了做客、紳士的風度、公共場所和比賽的棋道禮儀，孩子基本的棋道禮儀會隨著學習的深入而逐漸鞏固。請家長認真填寫，看看我們的小棋童能得幾顆星。

紳士的風度

☆☆☆

去小朋友家做客的禮儀

☆☆☆

公共場所的禮儀

☆☆☆

比賽的禮儀

☆☆☆

☆──加油　　☆☆──很棒　　☆☆☆──非常棒

給老師、家長的話

小朋友們在本單元學習了征子、接不歸、棋的死活等內容。其中，征子依然是最常用的吃子方法，接不歸主要出現在邊上，這兩種吃子的技巧很常見，老師和家長要耐心地給孩子講解。

棋的死活可以說是學習圍棋最重要的知識點，它將貫穿於孩子學習圍棋的始終。在這個階段，應教孩子棋被包圍了會做兩個眼，把對方的棋包圍了知道去簡單破眼。

到了這個階段，小朋友之間下棋的勝負可能取決於能否吃掉對方成塊的棋，因為隨著孩子的基本功不斷加強，棋的弱點也逐漸減少，這時候勝負的關鍵往往是成塊棋的包圍與反包圍。

小朋友們的包圍與反包圍意識的不斷增強，會給將來下大棋盤打下很好的基礎。

在這個階段，也可以規定先吃7子的一方獲勝，可根據孩子棋力的具體情況而定。

另外，在這個階段，班上學習圍棋的孩子將會出現明顯的強弱之分。根據我們的經驗，出現這種情況可能是以下幾種因素造成的。

1. 有的孩子對圍棋非常喜歡，在家下棋較多，時間長了，自然進步快。

2. 有的孩子興趣慢慢降低，平時在家更是很少下棋，水準提高就慢一些。

3. 還有一些孩子上圍棋課經常遲到、缺課，久而久之水準就落後了。

4. 有的孩子下棋不怕輸，不懼強手，時間久了慢慢就成了強手。而有的孩子下棋怕輸，輸了就不敢下了，更不敢和強手下，這種心理導致孩子慢慢失去下棋的樂趣。

多下棋，不怕輸棋，是孩子提高水準的關鍵，老師和家長要在這方面多注意引導孩子。

思維訓練　孔融讓梨

圖1

1.在棋盤上擺三堆棋子（每堆分別是7顆、5顆、3顆，見圖1），兩個人來玩這個遊戲，一人先拿，另一人後拿，依次交替進行。

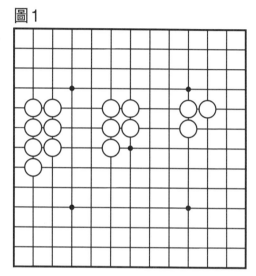

圖2

2.每次只能在任意的一堆中拿棋子，不能同時從兩堆中拿棋子，每次至少拿1顆棋子，多拿不限，也可以一下子把一堆棋子全拿走。

圖3

3.這樣雙方交替拿棋子,誰把棋盤上的最後一顆棋子留給對方,誰就勝了(也就是說,誰拿到最後一顆棋子,就輸了)。

小提示

這是一個很動腦筋的遊戲,很能啟發小朋友的思維,多玩幾次,慢慢找出規律。

圍棋知識測試

選擇題：請將正確的答案填在括弧內。

1.下棋時，以下（　　）坐姿是對的。

　A.保持端正

　B.東倒西歪

2.在對局過程中，以下（　　）是高手的做法。

　A.邊下棋邊說話，讓小朋友都知道我的厲害

　B.保持安靜，專心思考

3.下棋時，（　　）是高手的做法。

　A.輕拿輕放

　B.用力拍棋子，嚇住對手

4.輸了棋，還被對手嘲笑，以下（　　）是正確的。

　A.我不生氣，我要找出輸棋的原因

　B.生氣並大哭

5.下棋時，對方連下了兩步，以下（　　）做法是正確的。

　A.輕輕告訴對方

　B.大聲喊叫，並嚇唬對手

6.星期天上圍棋課時下雨了，以下（　）做法是正確的。

A.下雨不去了，正好在家多睡一會

B.堅持去上圍棋課，儘量不要缺課

7.老師給我安排了一個對手下棋，可是對手的棋力比我高出很多，以下（　）做法是正確的。

A.服從安排，輸了沒關係，盡力就行，虛心向對手學習

B.堅持讓老師換個水準比我低的對手

8.下棋落子後，發現這步棋不好，以下（　）做法是正確的。

A.拿回棋子重新下

B.落子無悔

9.對局時，不小心把棋子弄到地上了，以下（　）做法是正確的。

A.馬上撿起來

B.不管它，先下棋再說

10.在家裡和爸爸媽媽下棋時，以下（　）做法是正確的。

A.認真和爸爸媽媽下棋，輸了也沒關係

B.爸爸媽媽不能贏我，贏了我就生氣並大哭

11.對局結束後，以下（　　）做法是正確的。

　　A.向對方表示感謝

　　B.不用表示，下完就跑

12.要上圍棋課了，媽媽不給我買好吃的，我有點不高興，以下（　　）做法是正確的。

　　A.不給我買，就不去上圍棋課

　　B.暫時別惦記吃的，先去上圍棋課

13.對局結束後，以下（　　）做法是正確的。

　　A.自己收拾好棋子

　　B.等老師來收拾

14.對局結束後，對手沒收拾棋子就走了，以下（　　）做法是正確的。

　　A.主動幫他收拾好，下次見面提醒他

　　B.對手不收拾，我也不收拾，我不能吃虧

15.老師給我安排了一個非常「調皮」的小朋友下棋，以下（　　）做法是正確的。

　　A.不喜歡這個小朋友，要求老師換個對手

　　B.聽從老師安排，並找機會幫助這個小朋友

16.上圍棋課時，老師讓小朋友們回答問題，以下（　　）做法是正確的。

　　A.大膽舉手，向老師說明自己的想法

B.擔心自己的想法不對，就不敢舉手發表意見

17.圍棋課課間休息時，以下（　　）做法是正確的。

A.坐得時間久了，起來放鬆一下，以免影響下一節課

B.繼續坐在椅子上，等待下一節課

18.對手棋力很弱，我很容易就贏了，對局結束後，以下（　　）做法是正確的。

A.告訴對手自己的厲害，你是不可能贏我的

B.幫助對手，共同進步

19.對局中吃掉對手一塊棋，以下（　　）做法是正確的。

A.繼續安靜地下棋

B.立刻興奮地告訴老師和同學

20.不小心下錯了一步棋，以下（　　）做法是正確的。

A.生氣並大哭起來

B.靜下心來，等待機會

21.一開始喜歡下圍棋，慢慢地感到有難度了，以下（　　）做法是正確的。

A.不好玩了，不想學了

B.努力戰勝困難，堅持下去

22.對方下子後，該我下棋，以下（　）做法是正確的。

A.思考後再落子

B.懶得思考，隨便下一個子吧

23.圍棋比賽時對手下棋很快，以下（　）做法是正確的。

A.認真思考，慢慢下棋，不被對手干擾

B.和對手比誰下得快，我才不會輸給你呢

24.圍棋課課間休息時，小朋友不小心撞了我一下，以下（　）做法是正確的。

A.接受對方的道歉，原諒對方

B.我也撞他一下，我才不吃虧呢

25.圍棋老師佈置了一些作業，以下（　）做法是正確的。

A.抽時間早點把圍棋作業做好

B.不著急，先玩幾天，等到上圍棋課了再做

26.圍棋班裡有個小朋友得到很多積分卡，積分卡可以換很多好玩的玩具，（　）做法是正確的。

A.偷偷把小朋友的積分卡拿過來

B.好好學習，靠自己的努力得到很多積分卡

27.在圍棋班裡，好多小朋友下棋都比我強，我贏得

很少，以下（　）做法是正確的。

　A.我要努力學習，認真下棋，逐漸追趕

　B.他們都比我聰明，再努力也不行，算了

28.圍棋老師佈置了一些作業，有幾題不知道怎麼
　做，以下（　）做法是正確的。

　A.別的小朋友做好了，拿過來看一下，這樣會很
　　快做完

　B.自己認真思考，實在不會的題就標出來，向老
　　師請教

29.圍棋課暑假班結束了，以下（　）做法是正確
　的。

　A.上圍棋課還要動腦筋，我懶得動腦筋，不想學
　　了

　B.學圍棋能讓我進步，我要堅持學下去

30.圍棋課上完放學了，外面下著很大的雨，以下
　（　）做法是正確的。

　A.大聲對媽媽說，趕緊回家，我餓壞了

　B.對媽媽說：媽媽您辛苦了

在開啟本期棋童之旅之前，請家長對孩子的18個情商分項（「學棋之前」的欄目）進行評分（每項最高5分，最低1分），望實事求是認真填寫。

經過兩個月開心的棋童生活之後，請您再對孩子的18個情商分項（「學棋之後」的欄目）進行評分，看看在本期學習之後，您的孩子的情商各分項及總分有何變化。

情商評分表（家長填寫）

序號	情商	評分(1~5分)		序號	情商	評分(1~5分)	
		學棋之前	學棋之後			學棋之前	學棋之後
1	安靜			10	勤奮		
2	懂禮貌			11	愛勞動		
3	愛動腦筋			12	自信		
4	細心			13	勝不驕敗不餒		
5	注意力集中			14	講衛生		
6	不怕困難			15	團隊合作		
7	獨立能力			16	不浪費		
8	誠實			17	愛提問		
9	忍耐力			18	體貼父母		
				總分			

歡迎至本公司購買書籍

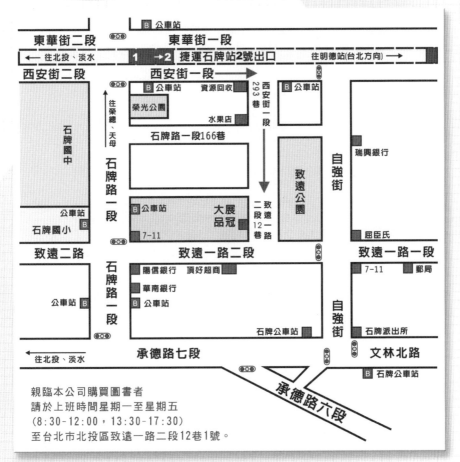

親臨本公司購買圖書者
請於上班時間星期一至星期五
(8:30-12:00，13:30-17:30)
至台北市北投區致遠一路二段12巷1號。

建議路線
1.搭乘捷運
　　淡水信義線石牌站下車，由月台上二號出口出站，二號出口出站後靠右邊，沿著捷運高架往台北
方向走(往明德站方向)，其街名為西安街，約80公尺後至西安街一段293巷進入(巷口有一公車站牌，
站名為自強街口，勿超過紅綠燈)，再步行約200公尺可達本公司，本公司面對致遠公園。

2.自行開車或騎車
　　由承德路接石牌路，看到陽信銀行右轉，此條即為致遠一路二段，在遇到自強街(紅綠燈)前的巷
子左轉，即可看到本公司招牌。

國家圖書館出版品預行編目資料

棋童圍棋教室25—20級／金永貴　主編
　　——初版，——臺北市，品冠，2018〔民107.06〕
　　　面；21公分 ——（棋藝學堂；7）
　　　ISBN 978－986－5734－81－7（平裝；）
　1.圍棋
　997.11　　　　　　　　　　　　　　　　107005467

棋童圍棋教室 25-20級

主　　編／金永貴
責任編輯／田　斌
發 行 人／蔡孟甫
出 版 者／品冠文化出版社
社　　址／台北市北投區（石牌）致遠一路2段12巷1號
電　　話／（02）28233123 · 28236031 · 28236033
傳　　眞／（02）28272069
郵政劃撥／19346241
網　　址／www.dah-jaan.com.tw
E - mail／service@dah-jaan.com.tw
承 印 者／傳興印刷有限公司
裝　　訂／眾友企業公司
排 版 者／弘益電腦排版有限公司
授 權 者／安徽科學技術出版社
初版1刷／2018年（民107）6月

定 價／200元

大展好書　好書大展
品嘗好書　冠群可期